野路子玩摄影

（第二版）

源形毕露 著

电子工业出版社·

Publishing House of Electronics Industry

北京·BEIJING

图书在版编目（CIP）数据

野路子玩摄影 / 源形毕露著. —2版. —北京：电子工业出版社，2022.2

ISBN 978-7-121-42475-5

Ⅰ. ①野… Ⅱ. ①源… Ⅲ. ①摄影技术 Ⅳ. ①J41

中国版本图书馆CIP数据核字（2021）第241657号

责任编辑：赵英华　　　　　　特约编辑：田学清
印　　刷：河北迅捷佳彩印刷有限公司
装　　订：河北迅捷佳彩印刷有限公司
出版发行：电子工业出版社
　　　　　北京市海淀区万寿路173信箱　　　　邮编：100036
开　　本：720×1000　　1/16　　印张：14.75　　字数：377.6千字
版　　次：2016年6月第1版
　　　　　2022年2月第2版
印　　次：2022年2月第1次印刷
定　　价：99.00元

凡所购买电子工业出版社图书有缺损问题，请向购买书店调换。若书店售缺，请与
本社发行部联系，联系及邮购电话：（010）88254888，88258888。
质量投诉请发邮件至 zlts@phei.com.cn，盗版侵权举报请发邮件至dbqq@phei.
com.cn。
本书咨询联系方式：（010）88254161～88254167转1897。

前　言

　　距离写《摄影，是你想多了》大概有 8 年的时间了，距离写《野路子玩摄影》也有 5 年的时间了。如果你看过它们，那么在这些年里，关于摄影，你都做了什么？又有哪些改变呢？

　　我说说自己吧，写《摄影，是你想多了》的时候，是我辞职转型做职业摄影师的第一年，书中大部分的内容来自我作为摄影爱好者的那几年的沉淀。带着对摄影的浓厚兴趣，以及对画面的主观喜好，我开始尝试走"野路子"。三年后，我把《摄影，是你想多了》重新进行了编撰，出版了《野路子玩摄影》，从而非常系统和详细地把所谓的"野路子"梳理了一遍。

　　对于职业人像摄影，我在最初有限的经验认知和无限的拍摄激情中，不断摸索和尝试，孜孜不倦。8 年来，我大概拍摄了 700 多个形形色色的人，他们的年龄、外貌、职业和性格各不相同，从出生 30 天的婴儿到 76 岁的老人、从快递员到教授、从素人到艺人、从情侣到金婚、从中国人到外国人，高矮胖瘦不同且性格不一。我偏好环境人像摄影，在多年拍摄实践中积累了大量的经验和教训。当然，也收获了很多可爱的拍摄对象，我们像朋友般一直相互陪伴和见证着彼此的成长。

　　对于人文风景的拍摄，我一直把它当作工作之余的自我消遣。这是我把摄影做成职业之后用来陶冶情操的方式，也是我热爱摄影这件事里最纯洁的部分。这 8 年来，我因为旅拍工作去过 18 个国家，其中日本的北海道和关西地区去了 9 次；在国内，大概去了 30 多个城市，其中云南和广深地区去的次数最多。每次旅拍工作之余，我还是会拿起相机或手机，拍一些自己喜欢的照片。所以，我每次都会在自己的书中，留出一个板块分享自己对于旅行照片的拍摄心得和体会。

　　无论是拍人还是拍景，无论是工作还是兴趣，8 年来我有了更多的体验和沉淀。但是我对于摄影的理解一直都没有变过——"摄影是一件挺简单的事，只是按下快门拍摄自己喜欢的照片而已。如果这张照片恰巧还可以感动其他人，那便是一种意外收获。"

　　所以，我一直觉得自己很幸运。自己拍的照片感动了一些人，于是他们变成我的客人、"粉丝"或学员，是他们成全了我的摄影之路。

　　提到学员，这 8 年来尤其是最近的四五年，我开始尝试摄影教学工作，讲旅行拍摄、讲人像摄影、讲手机摄影，线上线下也先后接触了上千个学员。我不是纯理论教学的摄影老师，所以我会把自己奋战在一线的经验技术，甚至是每年自我反思的东西分享给大家。

　　最近我在整理这本《野路子玩摄影（第二版）》，这也是对自己这 8 年的一个回顾。温故知新，近些年来，无论是拍摄设备的日新月异、网络平台的丰富性，还是后期处理技术的进步等，都让摄影变得更加简单。人们获取一张好照片的成本越来越低，每个人都可以是摄影师。也正因如此，人们对于摄影的态度、想法和经验显得更加重要。

　　8 年前，我尝试把自己对摄影的野路子想法带进拍摄中。

　　8 年来，我坚持自己对摄影的野路子想法，实践、验证也收获着。

　　8 年后，我回来向大家汇报一套更靠谱的野路子玩摄影的思路。

　　希望这本书能让更多喜欢摄影的人打开心扉，换个思维来玩摄影，充分享受摄影带给生活的乐趣。

目　　录

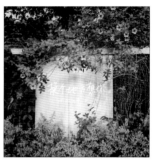

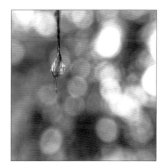

第三章

{ 拍人像不想千篇一律 }

第四章

{ 后期智能化后的思路分享和推荐 }

第1章

《聊聊拍照之前的那些事儿》

如今黑科技时代的拍摄设备

摄影器材无论在哪个时代都是摄影人热议的话题，因为它是直接用来拍摄的工具，不同的设备或不同的拍摄方式，会带来不同的画面。以前有胶片拍摄设备和数码拍摄设备两大类，随着科技的发展，数码拍摄设备又被细分为单反、微单、卡片机、运动机和手机等。

每一类设备在不同领域，都可以满足不同摄影人的不同拍摄需求。它们没有好坏之分，至今也没有谁完全替代谁，选择最适合自己的就好。在本章中，我会以主流设备为主，聊一些误区和发展趋势。

1. 单反和微单的重新博弈

早些年的微单相机是以更轻量化、电子化的半画幅相机形式出现的，所以无论它的性能有多好，都会因为"残幅"的致命伤而无法与单反抗衡，尤其是全画幅的单反相机。所以微单相机一直不被看作专业相机，而只是供摄影爱好者随手把玩的相机。

自从 2013 年年底，索尼推出第一款全画幅的微单相机 A7 之后，8 年来这一系列又更迭推出了四五代产品，佳能和尼康也紧随其后推出了自己的全画幅微单相机。人们从排斥到接纳，甚至越来越多的职业摄影师开始放弃单反相机而选择微单相机。微单相机在保持轻量化的同时，画质、性能和科技化方面，都在赶超传统的单反相机。

以前人们在选择相机的时候，会以"单反"和"微单"来区分相机的专业性。以后，我觉得大家可以按"全画幅"和"半画幅"来选择相机。"单反"和"微单"只是成像原理和拍摄体验有所不同，在根本的性能和画质方面不分伯仲。

2. 正确认识手机摄影

智能手机出现之后，便有人提出"手机摄影"的概念。随着手机影像技术的飞速进步，手机摄影发展得异常迅速。手机镜头的素质、精度、数量、光圈、焦段等的改良，以及

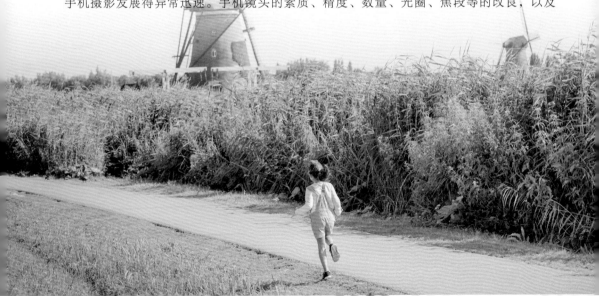

摄影 AI 技术的突飞猛进，让手机厂商喊了好几年"媲美单反"甚至"打败单反"的口号。

确实，传统摄影中遇到的曝光和对焦等老大难问题，被手机通过算法解决了；拍摄人像遇到的"上镜胖八斤"等问题，也被手机通过算法解决了。还有手机上各式各样的后期软件，基本上可以"傻瓜"式一键搞定所有。就连像素，手机都可以达到上亿像素。

平心而论，手机镜头受体积等客观因素限制，大多是通过技术、算法来做弥补的。手机摄影的贡献更多在于便利性和快捷性，它满足了这个时代第一视觉的需求。你可以用手机快速拍摄、快速后期、快速分享出去，同时别人也可以快速通过手机看到。但当你把这些照片放在电脑上或打印出来之后，还是可以显而易见地看到手机摄影与相机摄影的差距的。

手机摄影是趋势，它让摄影变得更加触手可及，而设备只是人们记录画面的工具而已。所以，正确认识手机摄影的利弊，取长补短就好。

3. 高端相机"傻瓜"化

因为从事拍摄工作，所以我经常会关注一些比较好的相机，也就是所谓的专业机、高端机或旗舰机。但在与一些品牌合作或摄影教学的过程中，我偶尔也会接触到一些入门级相机。经常有学员会问，入门摄影应该买哪种相机？人们大多认为自己技术和经验不够，还无法驾驭高端相机，所以选择从入门级相机开始。

偶然间，我发现了一个奇怪的问题。经常用高配置相机的我，有时候对一些入门级相机却束手无策。由于相机定位的问题，入门级相机在性能、参数设置及按键等细节方面会有所欠缺，所以无法太"任性"

地拍摄。比如，一些自动的设置需要手动干预、最高快门有限需要客观条件配合、按键布局不丰富降低拍摄效率、很多辅助拍摄的特殊功能几乎没有等。对于本来就不成熟的摄影人来说，这反倒增加了困难。

现在越来越多的旗舰机变得越来越科技化、"傻瓜"化。比如，出色的智能对焦、动态捕捉技术，让我们只需要把拍摄对象放在画面里，而不用再纠结该用哪个对焦点；越来越强悍的高感低噪技术，大多数情况下可以把 ISO（感光度）设置成自动；还有对高光和暗部的优化、动态范围的增加等。我遇到过的一款高端相机甚至还有这样一个功能：当你按下快门时，相机会自动记录一小段 6kB 的视频，然后一帧生成一张图片，你可以从 N 张图片里做精选。虽然只按了一下快门，但却记录了很多瞬间。这样在拍摄变化的事物时，可以避免漏拍，增加成片率。

相信在不远的未来，会有更多的黑科技应用在高端相机中，让拍摄变得更加简单、随意和任性。

4. 科技让摄影回归艺术属性

看上去，科技已经帮我们解决了很多的技术问题，如曝光、对焦、色调、美颜等，让摄影变得简单了。于是摄影不再是什么高深的领域，摄影就像驾驶技能一般变得普及，摄影师们也开始"心慌慌"。

其实不然，摄影一直都在"技术"和"艺术"两个属性之间博弈。同样是用相机拍照，不同的人由于性格、审美和经历的不同，拍摄出的画面也会不同。科技的进步，其实是在削弱摄影的"技术"属性，把摄影慢慢向"艺术"的方向还原。所以，这是一件好事。

说"艺术"有点高攀，努力去拍打动自己，也打动别人的照片吧。

选择相机的两个核心点

在《摄影，是你想多了》里面谈论相机的选购时，我建议先选择相机的类型，如胶片机、单反、微单、卡片机或一款不错的拍照手机；然后在这一类型的相机中，选一个中意的品牌；最后在该品牌旗下不同定位或不同功能点的设备中，选一款适合自己的。

如今再让我谈论相机的选购，我可能会这样建议：如果你是一个摄影新人，其实任何一款相机都可以让你走进摄影，包括手机。当你接触一段时间摄影之后，对摄影和自己的了解会慢慢加深，这时再去做更合适的选择。如果你觉得这个回答比较敷衍，或者你已经是一个比较成熟的摄影人，在考虑设备的更换，那么我会直截了当地告诉你，选择相机只有两个最基本的核心点。

1. 考虑照片的输出：画质和像素

拍照的最终目的就是输出，也就是"看"，无论是给自己看，还是给别人看。选择在手机等移动设备上观看，还是放在电脑里通过显示器观看，或是打印成小尺寸、大尺寸甚至艺术展珍藏级别的照片输出，这是你要考虑的问题，然后相应地选择相机的画幅和像素。

像素和画质并不成正比，像素指的是图片文件尺寸的大小，画质是指画面的精度。在实际使用中，两者可以分别进行选择。往往相机的画幅越大，也就是CMOS感光元件的尺寸越大，画质越好，所以主流设备中可以在"全画幅"和"半画幅"中取舍。而像素往往另当别论，如手机的镜头和CMOS都很小，但是可以达到上亿像素级别，而画质却无法和相机相比。

回到刚刚谈到的"输出"上。如果把不同设备拍摄的图片都局限在有限的手机屏幕中观看，不放大，则很难分辨出画质的不同。而输出的尺寸越大、方式越多样，暴露出的图片质量问题越多。所以在选择相机之前，要想好输出、观看方式，或者提前想好照片的用途，这一点非常重要。

2. 考虑拍摄的效率：性能和速度

所谓设备的性能和速度是指在拍摄过程中遇到的具体问题。如最突出的对焦和曝光问题：对焦是否准确、快速；曝光是否合适；连拍怎么样等。高性能的设备，可以让我们的拍摄事半功倍。

当然，对于拍摄来说，设备性能的好坏程度，是与摄影人自身的经验、技术及客观条件相辅相成的。高手可以通过自身的优势，来弥补设备在性能上的缺失，大不了在拍摄过程中费力一些。但高性能的设备，可以帮助摄影人更好、更快地完成拍摄，至少可以省力。

对于刚入门的摄影人来说，更换画质更高、性能更好的设备之后，对于图片质量的提升可以很快见效，但那也许是一种"假象"。这种提升该归功于自己摄影水平的进步，还是归功于新设备？我们拍摄时对于设备的依赖又有多少？

这些问题来自我每次想到设备更新时的自我反思，在这里分享给更多的朋友。也许没有答案，或者答案都是相对的，而不是绝对的，但这有利于探索自身拍摄和设备的关系。

选配镜头的三种建议

关于镜头的种类、性能，以及在选择镜头时涉及的光圈、焦段等知识点，我就不在这本书里赘述了。在我以往的书中，以及互联网上都可以了解到更加专业或翔实的讲解。在这里，我想从思路上谈谈镜头的选配。

1. 对于摄影新手来说

先选择一个随机套头，目的是尽量降低未来选择和更换镜头的成本。在拍摄中留意光圈、焦段和体积大小等因素，问问自己更看重哪点，当然还得衡量预算。镜头大体上分为变焦和定焦两类，各有利弊。从焦段来说，又分为广角、中焦和长焦，可以满足不同摄影人的拍摄喜好。还有光圈这一指标，往往用它来衡量镜头的贵贱。建议摄影新手通过对套头的使用，找到自己常用的焦段，然后针对该焦段的镜头进行更新。选配镜头，适合最重要。

2. 对于摄影老手来说

给大家举个例子，有个学员问我："老师，24-70mm f/2.8 和 50mm f/1.4 应该如何选择？"还没等我回答，他继续说："前者的优势是变焦，但体积大而且光圈没有后者大；后者因为是大光圈定焦，所以画质肯定好于前者，而且体积小携带轻便，只是焦段唯一，拍不了太广也拍不了太长。该怎么取舍呢？"

这是摄影人面对镜头选择的典型问题，他对不同镜头的优劣掌握全面，分析也十分到位，只是举棋不定。这种问题往往在和别人讨论一番之后，依然没有答案。而结果往往会有两个：要么他先买一支，再卖掉买另一支，正所谓"折腾"；要么他预算充足，同时拿下。有不少朋友会这样慢慢掉入摄影的坑中，不能自拔。其实他们只是没有找到适合自己的镜头。

3. 换个思路用镜头

常有学员问我拍人像用什么镜头？拍风景用什么镜头？什么镜头既可以拍人也可以兼顾拍景并且效果还不错？……大多数朋友对摄影的理解有比较固定的思维，认为拍摄不同的领域和对象，就要使用相应的设备。这种想

法没有错，但不妨适当地做一些转变。与其考虑拍什么内容用什么镜头，不如考虑该如何利用手里的镜头把要拍的内容拍好，尽量不要对器材产生依赖。

其实除了特定的题材或领域需要用到特定的镜头，在我们平时的生活中，绝大部分的拍摄都是可以换个思路用镜头的。假设我们旅行外拍，既没有广角镜头也没有长焦镜头，那么不妨试试用一支标准镜头可以拍到什么？假设我们同样用一支标准镜头来拍摄人像，又该怎么让画面丰富起来，看上去又有远景又有近景？换个思路用镜头，也是提升构图水平的好方法。

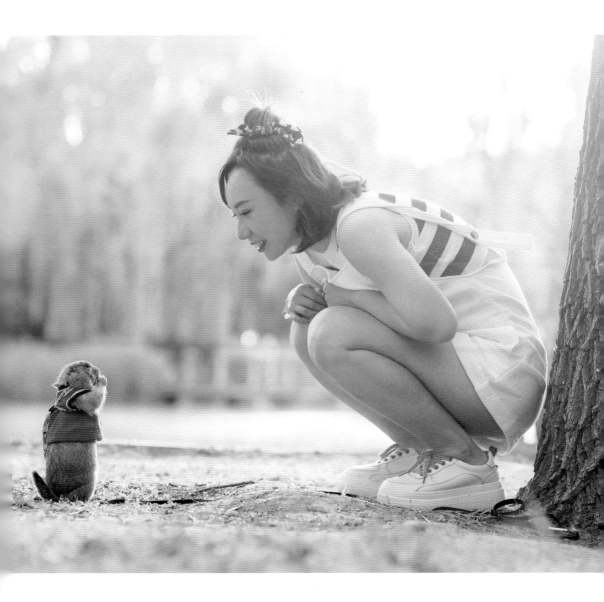

我这些年设备更换的过程和想法

每个摄影人都有更换设备的经历，大家的想法和理由也多有不同。在纠结和更迭的过程中，大家会慢慢了解自己，从而找到与自己拍摄风格和习惯最匹配的设备。所以，关于设备的更换大家一直各持己见，非常主观。但彼此交流，可以互相借鉴或少走弯路。接下来，我会把自己这十多年折腾设备的过程和想法进行回顾及分享。

1. 从半画幅到全画幅

2007 年，我买了佳能半画幅单反 400D，那是我真正入门摄影的第一台相机。疯狂拍摄和学习了两年以后，2009 年年初我将设备更换为佳能全画幅单反 5D2，并且开始接触定焦镜头，破解了困扰我许久的画质问题，原来"全画幅＋定焦镜头"可以直接让画面提升质感和通透度。又疯狂拍摄了三年，2012 年年初佳能 5D3 上市，我立马又更换上佳能 5D3，设备性能又有了提升，我的拍摄也越来越顺手。

2. 从佳能单反相机过渡到索尼微单相机

2014 年，受其他摄影师朋友的影响，我开始了解并购买了索尼的第一款全画幅微单相机 A7。虽然是全画幅相机，画质过硬，但由于其体积小有可能会被客户吐槽，镜头

和配件不完善，无法胜任所有工作，以及其原片和自己后期习惯不符合等原因，我一直把它当作备机拍着玩。

直到有一次在漳州火山岛景区拍摄，改变了我对全画幅微单相机的看法。景区保安不允许我携带大个儿的单反相机在里面拍摄，于是被准入的低调、小巧的 A7 成为我那次客片拍摄唯一的救场设备。毕竟是全画幅的底，所以画质过硬。其实这些年，小巧的微单机身多次协助我进入一些店铺、超市、咖啡馆、图书馆或展馆等限制大个儿相机的地方完成拍摄。殊不知，那些不起眼儿的"小微单"无论是画质还是性能都已经远远超过了个头庞大的单反相机。

所以在 2016 年佳能 5D4 上市后，我便把所有的佳能设备更换成了索尼的全画幅微单设备。从 A7 到 A72，再到 A7r2、A7r3 和 A9。一路随着这一系列相机更新过来，我也感受着每一代产品在性能上的完善和突破。很多黑科技、智能化的东西，大大提高了我的拍摄效率，也带来了更多的拍摄可能性。

当然，我知道从传统单反换成新一代的无反相机，在拍摄的过程中存在着许多不适应的问题，尤其是在使用 A7 系列产品的初期，我会通过改变自己去适应它。比如，机器不稳定，我就买两台；按快门有时滞，我就多用连拍功能；液晶屏画面差，我就用取景器检查照片；等等。

其实每一款相机都有它的利弊，这是由市场的产品差异化规律决定的。我把自己对设备最在乎的东西发挥到极致，同时努力通过改变自己去适应。

3. 这两年的新机器我没有跟进

我对相机没有品牌信仰，哪款相机可以让我事半功倍，我就会毫不犹豫地更换。这两年佳能和尼康也纷纷推出了全画幅的微单相机，而且势头强劲。尤其是 2010—2020 年，索尼和佳能先后推出了各自的旗舰级微单相机 A7r4、A92 和 R5。按理说，一路随着索尼更迭设备的我，应该继续以旧换新，但再三犹豫之后，我并没有出手。

原因其实很简单，就像前文提到的，我做了很多反思。我认为这一代的新机器固然很好，但它们并不会给我的拍摄带来任何提升和改变，也不会给我带来什么新的拍摄方式和功能，所以我没有出手。

4. 我的镜头越用越少

在镜头方面，我最初也是从 24-70mm f/2.8 变焦镜头入手，然后扩展到传统的大三元镜头的。后来发现拍人用定焦镜头更好，于是从 35mm 定焦镜头入手，慢慢接触了 85mm、50mm、135mm 定焦镜头。我记得最多的时候，家里有八九支镜头。每次出门拍摄之前，最纠结的就是该带哪一支。但是因为最初索尼 A7 系列只有一款不错的 55mm 定焦镜头可选，我被迫开始尝试使用本来不太擅长的标准焦段。结果这款镜头变成了我这几年使用率最高的镜头。

我从变焦镜头改用定焦镜头，除了画质，还有携带轻便的考虑，所以我不得不强制自己来适应定焦镜头。以前出去拍摄，我至少会携带三四支镜头，而如今出门，我基本上只携带一支挂机镜头。不过，我在享有画质和轻便的同时，也付出了拍摄中辗转腾挪的疲惫代价。也因为镜头受限，我不得不绞尽脑汁尝试不同的构图，以保证画面的丰富性。

5. 一直没有放弃的手机摄影

自从 2011 年与索爱手机合作尝试用手机拍摄了一组夜景照片开始，我慢慢与手机摄影有了更多的接触，且一直坚持着。我先后与 OPPO、华为、荣耀、三星、联想、索尼、小米等手机厂商有过合作，自己在生活中也一直在使用苹果手机。在我的手机摄影课中，每年都有同学提问同一个也是最难回答的问题，那就是"哪款手机拍照最好？"关于这个问题，我自己有两点感触。

第一，不得不承认科技推动着手机摄影的发展，每年的新手机都会给人们带来更厉害的拍摄技术，让拍摄的可能性变得更多。还有层出不穷的摄影 App，给拍摄带来了前所未有的乐趣，打开了全新的摄影领域。所以拍照最好的手机，是下一部手机。

第二，回看这些年来用手机拍摄的照片，你也会发现，其实很多时候不需要太过依赖设备。掌握好拍摄的方法，或者运用好的想法，就可以收获好照片。所以拍照最好的手机，是每一部手机。

总之，每个人都有自己的拍摄习惯，对画面也有不同的追求，希望我的分享可以让你有一些新的思路。

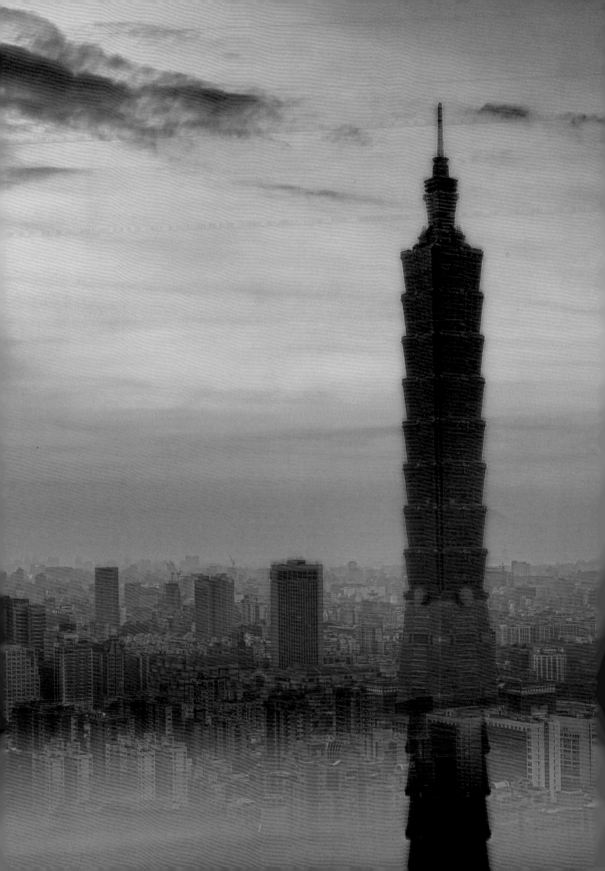

第二章

{ 旅行时我们到底拍什么 }

每个人都向往旅行，除了体验美景和美食，喜欢随手拍照的朋友也多了起来。人们可以选择携带的拍摄设备越来越丰富，拍摄的形式也越来越多，但究竟在旅行时拍什么、怎么拍，成了大家经常遇到的问题。

这些年我在分享旅行时随拍的一些风景照片时，总有朋友问："我也去过这里，为什么没有拍到甚至没有看到你照片里的样子？"其实我每次出行时也并非专程去拍摄人文风景的作品，往往是在婚纱或亲子旅拍工作之余随手"咔嚓"的。有的旅行是和朋友一起的，我干脆就只带个手机拍拍；我也报过几次旅游团，在有限的时间和行程中，遇到什么拍什么。

那么，在相似的客观条件下，如何把旅行照片拍得更好、更与众不同？我觉得更多的可能是思路问题，其次是经验、技术。接下来，我准备了 10 个旅行中"到底拍什么"的建议，并通过案例来分享一些拍摄技巧，希望可以对你有所帮助和启发。

拍客观存在的美丽

我觉得旅行中的拍摄主要分为两类。

第一类是客观拍摄。对于旅行中所见的景色，如一栋建筑、一条街道、一片湖水等，我们看到它们以后觉得很新鲜、很美丽，于是把它们真实的样子完整记录下来。这类照片更像说明类图片，可以在旅行结束之后帮助我们回忆其更完整的样子。缺点是没有太多主观创作在里面，每个人拍的都很雷同，容易千篇一律，是一种标准化、大众化的拍摄。

第二类是创作拍摄。拍摄者把客观存在的景色，通过自己的摄影技巧把司空见惯的内容拍得与众不同，甚至加入一些自己的态度和价值观的表达等。这类照片由于拍摄得更加主观，所以容易忽略拍摄对象本身的样貌，事后很难通过这类照片回忆其完整的样子。

拿我自己的经历来说，刚开始接触摄影的那几年，每次旅行时平均一天要拍上百张照片，同时会准备两三块电池。因为不知道要拍什么，所以看到什么拍什么，现在回看起来就是一组图片流水账，算不得作品，但是旅行中去过哪里都历历在目。后来再出行时，我开始排斥拍摄雷同的照片，厌倦毫无目的地按快门，再加上技术、经验有所进步，我开始尝试拍摄一些主观创作类照片。慢慢地，图片数量下降、质量上升，但回看起来却无法串起那次旅行的足迹，甚至连一些标志性景点的完整样子都没有记录下来，也略有遗憾。

对于大多数人来说，这两类拍摄其实谈不上轻重对错。大家可以结合自己对摄影的喜好、对旅程的安排，以及对自己经验技术的把握做一些权衡。

真实记录下客观存在的美丽，可以让旅行更加完整。虽然这样的拍摄看上去很简单，但这也是学习摄影的第一步。

这是非常标志性的景点建筑——巴黎铁塔。该照片是我在 2015 年用索尼 A72 相机拍摄的。相信去法国旅行的朋友路过这里的时候，都会毫不犹豫地举起相机或手机拍下当即的样子。这样的拍摄没有难度，就是简简单单记录下眼前铁塔的样子，留下自己的第一印象。如果你想拍得不一样或搞创作，可能需要挑时间、选天气，或者找角度、找前景、配道具等。

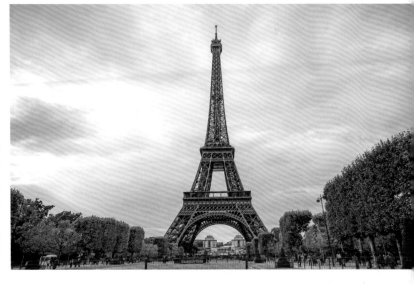

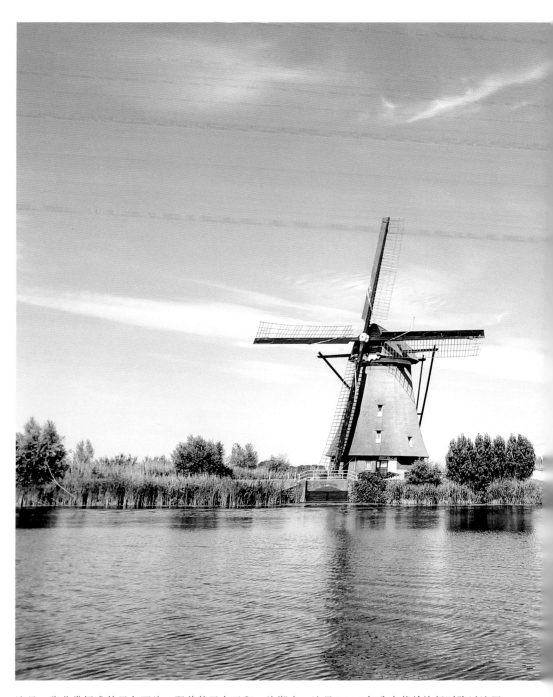

这是一张非常标准的风车照片，配着蓝天白云和一片湖水。这是 2017 年我去荷兰旅行时路过这里用当年的小米 6 手机随手拍下的。在所谓"随手一拍都是大片"的风景前，一张好看的照片，应归功于拍摄设备，还是厉害的自己？又或许应归功于风景本身的美丽？这是我常常反思的问题。

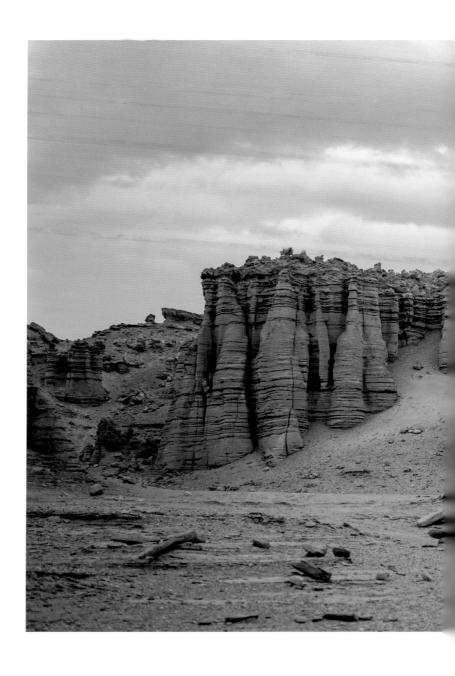

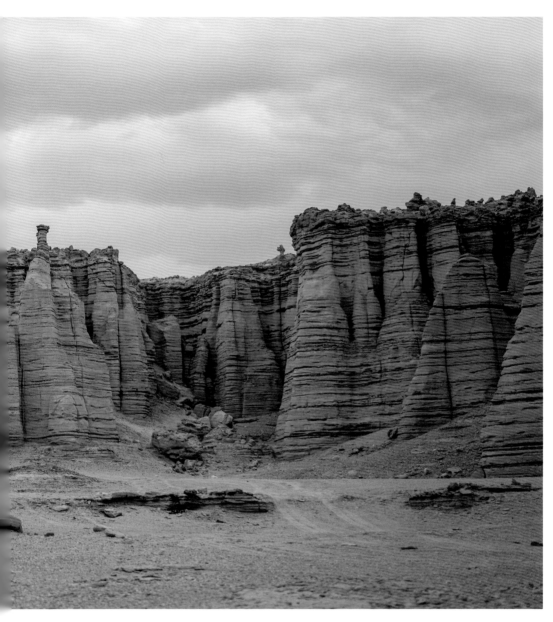

2016 年 8 月，我随家人、朋友自驾游至新疆哈密周边的无人区，当地人称这里为大海道。当时我被这眼前的景象所震撼，戈壁中的奇山怪石层峦叠起，仿佛到了异星球。我用手中的相机一阵狂拍，只为更多地记录下这些罕见的景象。而在大海道拍摄的大部分照片，大多属于客观拍摄，我需要真实地记录下这里的样子，以给自己留下回忆。

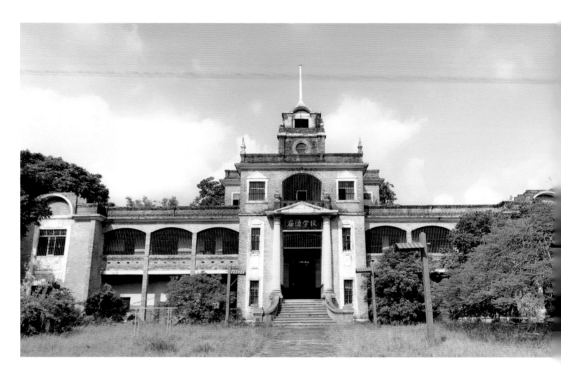

2018 年年底，我在广东五邑地区自驾游，没想到在台山端芬偶遇了一个神奇的地方，在南方村落田地中居然隐藏着这样一座被遗弃的西方建筑。这里是庙边学校的旧址，从网上了解到，它大概有100 年的历史，如今已废弃多年，操场上杂草丛生，建筑内外虽然已经破败不堪，但还保留着完整的建筑风貌。出于对这里的好奇和喜爱，我在探寻了这个旧址之后留下了一张学校的正面照片。对我来说，这就是说明类的图片，需要留下它原本的样子，而非创作。

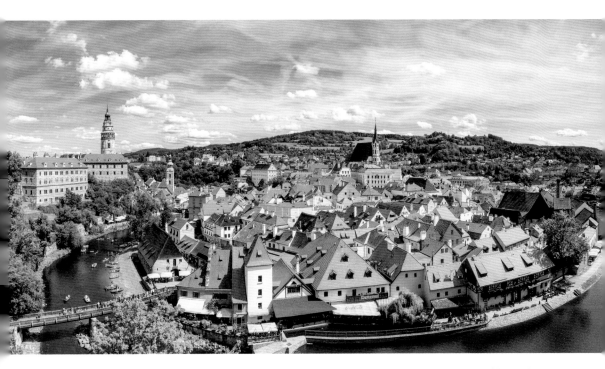

这是捷克除了布拉格最受欢迎的地方，名为 CK 小镇。这张照片是 2018 年我随团在东欧旅行时拍摄的。拍摄的位置是小镇著名的观景台，当时这里有上百个来自世界各地的游客排队拍摄，每个人拍到的照片都很雷同。我当时用的是 iPhone X 手机的全景功能，力图把整个小镇记录下来。还是那个问题，如果你认为这是一张不错的风景照片，那么应归功于拍摄设备，还是自己的摄影技术？又或许应归功于风景本身的美丽？这样的思考有利于我们更好地研究摄影。

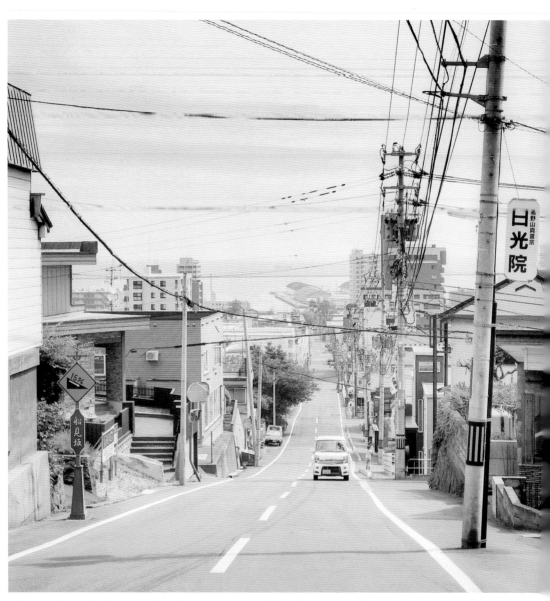

最后用一组同场景却不同季节的照片做对比。由于婚纱、亲子旅拍的工作，我有多次机会前往日本的小樽。照片里的场景是电影《情书》火了以后，多年来被网友追捧的热门取景地。我分别在炎热的８月和寒冷的２月进行了同一视角的取景。拍摄很简单，只要站到合适的位置举起手机"咔嚓"下来即可。不难发现，简单、客观的风景记录，在加入了不同季节的因素对比之后，反倒挺有意思的。接下来的９节，我会分享更多偏主观的拍摄思路，希望可以让大家有所收获。

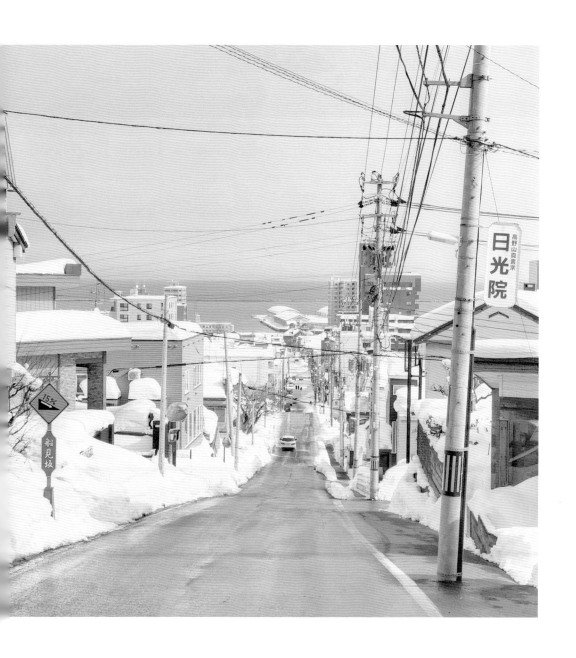

拍点缀画面的光影

如果你在拍摄司空见惯的内容时，想给照片加入创作元素，不妨点缀一些光影。都说摄影是用光的艺术，人们在旅行中有很多机会接触到大自然中的各种光线和影调。其实光并没有想象中那么神秘和难以掌握，很多光影效果是肉眼可以直接观察到的，只需要善于发现，然后调整视角并考虑构图，最后解决拍摄上的技术问题。

其实肉眼可以看到的地方都有光，有光就有光源和方向，也就是光来自哪里并射向哪里。当然，由于光源大小、强弱，以及环境情况不同，会有不同的光亮效果。当光遇到遮挡、阻碍时，会产生光影、明暗或束光效果。当我们观察光的位置不同时会产生顺光、侧光或逆光效果。包括夜景在内，也是这个道理。那么，多观察，让自己对光的变化和现象变得敏感起来，就会增加许多拍摄好照片的条件和机会。

在时间方面，前辈们较推荐清晨和傍晚两个最佳的时间段，这个是无可厚非的。这两个时间段的光相对柔和，而且明暗反差不大。尤其是赶在夕阳到来之前拍摄，那时的光伴着慢慢暗下的天空会显得颜色更浓。但我们更多时候旅行都是睡到自然醒的，随着行程走到哪里拍到哪里。如果是烈日高阳的时间段，阳光会很强，不过随着太阳的位置和我们所处环境的变化，会有不同程度的遮挡产生的阴影、逆光、影子，甚至偶尔还会遇到束光的情况，而这些现象本身都是可以利用的。

另外，对于室内和夜景拍摄来说，人造环境光替代了自然光，但原理和方法是一样的，适当利用同样可以完成有光影的拍摄。

接下来，我们通过一些案例来具体了解一下光影的拍摄思路和方法。

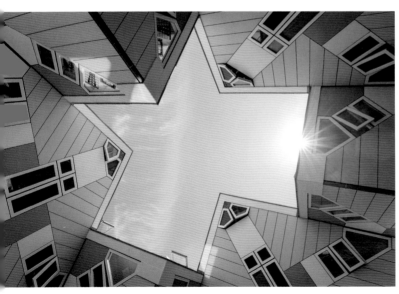

2017年，我随团去荷兰旅游，在鹿特丹参观了著名的方块屋。这里比较有趣的是，从外面看上去它是由许多黄色墙面、方块形状的屋子彼此倾斜依靠而构成的。景区中间的位置有这样一处天井，仰起头可以透过屋子的房檐拼凑的不规则形状看到天空。团里所有的小伙伴都拍了同角度、同构图的照片，于是我观察了一下，稍微改变了雷同的拍摄位置，通过取景把太阳光顺着房檐边缘拍进了画面里，作为一种点缀，加入了主观的创作元素。在技术方面，通过取景器可以观察到太阳光，但如果想把太阳光拍成这样的线条状，一定要使用小光圈拍摄，如 F8 或 F11。

在欧洲这样的雕塑随处可见，拍多了难免千篇一律。我同样用了调小光圈捕捉逆光的方式，通过改变取景位置，让太阳光从雕塑人像扬起的右手指缝中穿过，射进画面里，在拍摄时主观地给照片加入一些有意思的小元素，使照片显得与众不同。

这其实是一张平淡无奇的街景照片，但拍摄时利用了逆光冲光的方式，给照片加入了一些光晕的元素，这也是一种点缀。

傍晚太阳斜射时，其实这样的景象肉眼可见，有逆光和影子。分享一个取景经验，我并没有直对着太阳拍摄，而是用右侧墙壁的边缘卡住一些阳光，这样可以尽量减少拍出来的明暗对比。然后用转经人的影子填补下方的空白，协助构图。

前些阵子去重庆时，我特别爱往老街区里走，当时在一处正在拆迁的区域里发现了这样一面老墙壁，上面还留着非常老旧的牌子。周围的建筑和树枝，在这面墙上留下了不规则的影子。我当时觉得这很有感觉，便掏出手机随手拍了下来。在旅行中，其实这样光比很大的景象很常见，建议对亮部进行测光拍摄，这样可以把光影感记录得更真实。

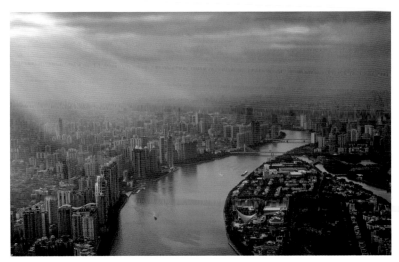

这张照片是在广州塔上拍摄的。那天运气很好，我上去的时候看到了这样的"耶稣光"。于是我在拍城市景象的时候，纳入了这些光束，通过构图、取景描绘光照进江面的感觉。后期为了突出光线部分做了黑白处理。在技术方面，其实无所谓光圈大小，只是在曝光方面要尽量对光束部分进行测光，或者减少一些曝光补偿来拍摄。

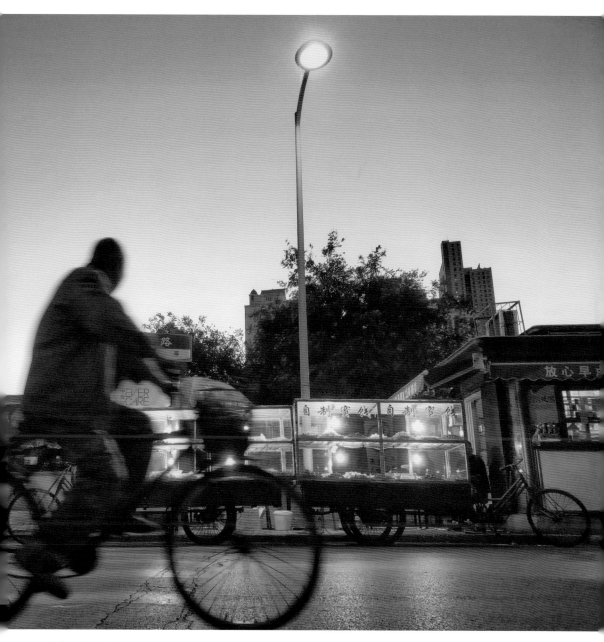

这张照片选在傍晚拍摄，我考虑了藏蓝的天色与贩卖车暖光源的对比，当然，还有骑车人与商家的动静对比。我是用 OPPO R17 Pro 手持拍摄的。这张照片还被 OPPO 选用，放在了成都一次摄影展中。

同样是在傍晚拍摄，地点是在日本小樽非常有名的网红取景地的路口。因为想拍区别于白天的照片，所以我在傍晚时又去了一趟，我不甘心只是拍到简单的夜景，所以等来了路口交错的车辆，并把车灯当作逆光拍到画面里。因为车灯直射，所以也把相机近前的雪花照亮，点缀在画面里。我很喜欢这张照片，因为在千篇一律的路口画面中加入了光影的元素。

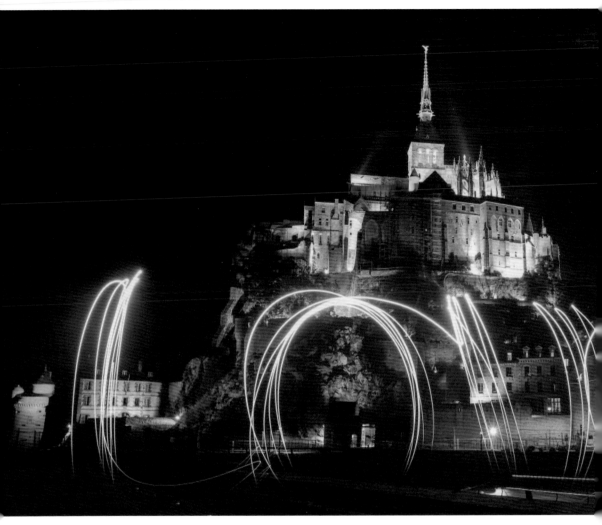

　　拍夜景时，我偶尔也会尝试一下光绘拍摄，给常规的照片添色。这需要三脚架来稳固相机，或者找一个平台等协助稳固相机。关于参数的设置其实是没有固定值的，大概思路是低 ISO、小光圈、长时间慢快门曝光。千万不要背固定数值，因为场景不同，参数会有变化。具体操作如下：选好景，架好相机，保证背景的曝光是准确的，预估一下写完这些光绘的文字需要多长时间，我们当时设定的是 30 秒快门，也就是说在 30 秒内拿着手机、开启手电筒功能在空中想象着写字；然后调节 ISO 和光圈与之协调从而正常曝光。需要注意的是，写字的方向、顺序应该是相反的。

来到中国台北，我也不可免俗地跑到象山拍摄城市景象，尤其是 101 大厦。这在当地也是一个网红取景地，很多游客和当地摄影爱好者都在拍。我想与众不同一点，于是自己制造了一个光影反射的效果。我掏出手机平放在左手上，右手持相机把镜头贴在手机上，利用手机关闭状态的黑色屏幕反光来进行拍摄。

拍丰富多彩的构图

构图和用光一样，是摄影技术中很重要的部分。光线可以通过观察和参数设置，顺利地进行拍摄记录，但是构图却是千变万化的。很多摄影书籍都有关于构图的讲解和分析，在网上搜索"构图"两个字也会有许多教程。我的体会是，可以吸收这些精髓，但如果一味遵循教科书的内容去指导实际拍摄，略有些"教条"。摄影经过这么多年的发展，在这个张扬个性的年代，构图已千变万化。每个人的经历不同，有各自的审美和构图习惯。存在即合理，每个人都有自己的构图理由，所以影像才那么丰富多彩。

我一直觉得，摄影没有对和错，只有喜欢和不喜欢。构图属于偏主观的技术，面对同一个场景或拍摄对象，不同的摄影人，会有不同的取景公式。在人众审美中，构图越规矩、越严谨，就越让人舒服，也不容易犯错。但构图越特别，越能抓人眼球。

关于构图，我想结合自己的经验和想法，分享 5 种最常见的构图方式。

1. 中心构图

所谓中心构图，就是没有构图技巧的构图，这也是最常见、最好把握的构图公式。拍所有的东西都采用"直给"的方式，无论是拍远拍近，还是拍大拍小，都把拍摄对象放到画面正中间。这样的构图并没有错，它更适合拍摄冲击力很强，或者特别抓人眼球的内容。

这张照片是在斯里兰卡著名的茶园火车上用 iPhone Xs Max 拍摄的。当时所有坐在窗边的人都探出头来欣赏或拍摄路上的风景。正在拍摄窗外风景中的我，偶然发现我前方窗户的一个当地人正在看我，她可能正在好奇我究竟在拍什么。于是我鼓起勇气，给她拍了一张。我觉得那个眼神很有冲击力，所以很直接地用了中心构图，后期调成了黑白色调。

2. 九宫格构图

在实际拍摄中，九宫格构图或称黄金分割点构图屡试不爽。也就是用"井"字把画面切分成九宫格，中间交叉的 4 个点，都可以用来当作对焦点，对准取景画面里的重点，同时构图时兼顾整体画面的协调感。这样拍摄的照片，一般不会差到哪里去。

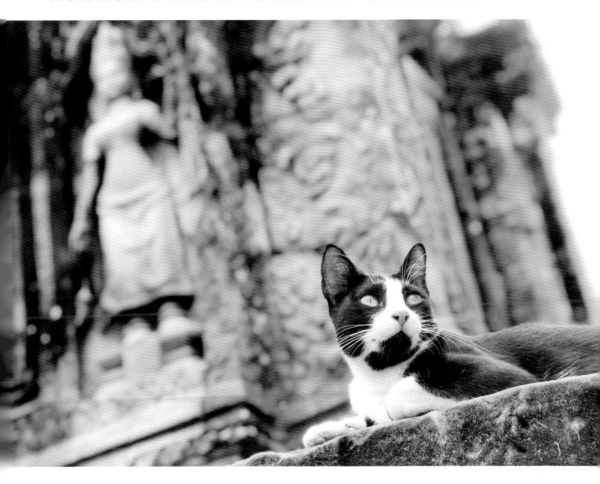

2018 年年初，我在柬埔寨吴哥窟游玩时，发现一只流浪猫卧在石台上。当时很多游客都在拍它，大多是站立，用中心构图公式直接拍摄。我观察到后面的佛像雕塑，于是蹲下身从低角度用 iPhone X 手机的人像模式拍下了这张照片。猫咪的头刚好处于九宫格 4 个交叉点的右下角位置。这样的构图让人感觉很舒服，也经常会用到。

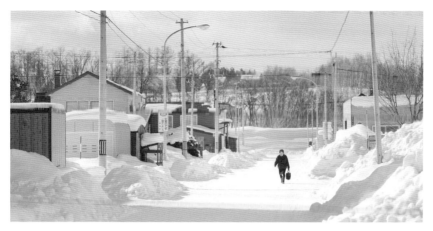

除了近景，远景的拍摄也经常会用到九宫格构图。2017年年初，我在日本北海道美瑛旅行，远远看到罕有人烟的街上走过来一位身着鲜艳红色衣服的老人，在白色的雪景中很抢眼。考虑到若拍特写会无法交代环境，所以采用人小景大的构图方式来突出这样的对比。老人是视觉的重点，放在黄金分割点的位置刚刚好。

3. 利用前景构图

在遵循中心构图和九宫格构图的基础上，如果再加上一些前景的利用，则会让画面变得更有意思。对于一组平平无奇的照片来说，这样做也可以起到丰富视觉的效果。所谓前景构图，就是在取景时在画面主体周边有意地加入一些相关或不相关的元素。有的前景是为了遮蔽瑕疵，有的前景是为了交代故事背景，而有的前景纯粹是为了点缀画面。

这张照片就是直接加入了并不相关的前景元素。当时我和小伙伴们一起在酒店的室内透过窗户拍摄巴黎的城市景色，大家拍得都比较雷同。于是我把窗框和墙壁也拍进了画面，形成一个黑框，将其作为前景"包围"了拍摄主体——教堂，也就是在单调的中心构图基础上，加上了一个前景。

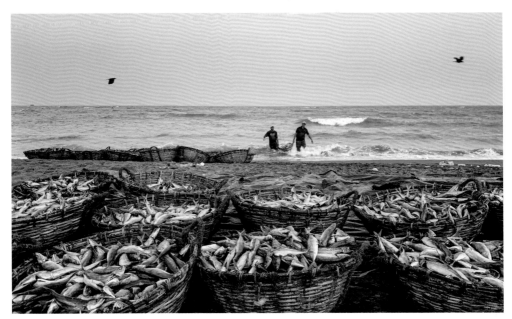

清晨，在斯里兰卡尼甘布水产市场的海边，有很多渔夫在清洗着一筐一筐堆在海边的鱼。我在拍摄渔夫劳作状态的时候，把这些鱼筐作为前景放在了画面里，交代了相关的背景内容。

樱花季在日本旅拍时，走过这个路口的时候刚好遇到列车驶过，我马上掏出手机拍摄。由于距离较远，手机的焦段有限，所以我会拍到大部分天空。于是，我把旁边的樱花树作为前景来填补画面里的大部分天空的位置，交代时节的同时，也点缀了画面，使画面更加美丽。

4. 对称构图

　　生活中对称的场景很多，凡是对称的结构和元素，都可以用来拍摄。无论是上下对称还是左右对称，又或者是斜面的对称，只要保持平衡稳定的状态，可以互相呼应即可。比如，讲究左右对称的传统建筑、两扇门窗、水面倒影、镜面反射等。

　　这张照片拍自 2015 年清迈大学内的静心湖。当时的湖面很平静，通过湖面倒影可以看到一个很明显的对称效果，对面的山和树被映衬得很美。生活中这样的案例有很多。

　　这张照片拍自 2020 年的扬州瘦西湖景区，我故意用了一种并不常见的左右对称构图，将两个中式亭子的边角置于画面的两侧，左右两边对称的元素距离很远，中间有很多留白。这样的构图比较冒险，主观感非常强，有人会觉得很奇怪，有人会觉得很特别。不过，我喜欢尝试一些有意思的构图。

5. 给画面留白

有留白的照片给人的第一印象是简洁，画面的主体占比不大，却很突出。其次是让人有更多的联想，仿佛画面有很多的可能性，突出意境感和艺术感。

这张照片拍自 2017 年的北海道美瑛。每年冬季被大雪覆盖的北海道美瑛都会呈现出另外一种景象，原本多彩的山丘和田地会被雪统一覆盖，只剩白色，树木也只剩下枝干。所以这里成了拍摄意境照片的网红地，很多摄影人会专程去拍一棵树、两棵树或一排树。画面里有大量的留白，再加上单线条的树枝，就显得有意境了很多。

通过取景也可以在复杂的环境中拍出留白。这张照片是在斯里兰卡亚勒的动物酒店里拍摄的。傍晚时，我走过一个一个的木屋，抬头看到两只猴子端坐在屋顶，于是拍了这样的一张照片。我取景时设计了天空大部分的留白，想为观者增加一些对照片的想象空间。

拍绚丽夺目的颜色

在旅行的路上，还可以拍颜色。颜色是照片重要的组成部分，它不仅可以作为照片主体的陪衬，也可以成为拍摄对象本身。世间万物都是由各种颜色构成的，或单调或复杂。但是每个人对颜色的喜好不同，敏感度也不同，所以照片给人的色彩视觉感会参差不齐。这就涉及拍摄者的审美，以及对颜色的把握。

最常见也是最简单的就是同色系的颜色。如草原中的绿色，虽然各种植被的形态不一、绿色的深浅明暗不同，但绿色本身就可以作为我们拍摄的主体。再如街边堆放的共享单车，远远望去是一片或整齐或杂乱的黄色，也很有意思。

另外，反差色也需多留意。当两种颜色形成很明显的对比时，也可以把这种碰撞感拍摄下来。例如，蓝天和白云、绿草丛和红花，或者刚刚甩到白墙上的黑色墨水。如果颜色的反差使主体突出，触及你的视觉敏感性，那么不妨多留意，把这些抢眼的颜色拍摄、记录下来。

除反差色外，颜色之间的搭配也很有意思。当两种或两种以上都很抢眼的颜色一起出现的时候，通过构图把它们有机地结合在一张照片里，是一件有趣的事情。

我一直觉得抱着感性和艺术心态玩摄影会比科学地玩摄影更好玩，即使我们达不到多高的艺术造诣，但至少会让摄影更加自由和个性化。而对于艺术性来说，颜色是其最基本的元素。对颜色的敏感性因人而异，所以照片才会变得丰富多彩。把刺激到你的颜色拍下来，并琢磨着怎么能拍得更好，你便会对颜色逐渐多了一些把握。

这张照片拍自广东五邑地区的骑楼老村落。我发现一面墙前堆放着破旧的红色木门，可以看出来因为年代久远，红色木门已经变得暗淡斑驳，还伴有杂草。当时这些红色木门在许多老房子之间很醒目，于是我把这样具有年代感的"红色"拍了下来。

这是在斯里兰卡的最后一晚，我在首都科伦坡的海边拍摄的晚霞。去海边拍完海上小火车，刚好赶上夕阳。那天的云层很多，夕阳并不惊艳，但随后的晚霞却非常美丽，短短几分钟，整个天空便变成了橙黄色，非常漂亮。于是我用手机将这幅画面拍摄了下来。

这张照片有非常明显的对比色，拍自台北的街头。我国台湾地区路边的邮筒很有意思，都是红色和绿色成对放在一起，用来收集不同种类的信件。正红和正绿的颜色很抢眼，于是我将它们拍了下来。

再分享一张有对比色的照片。这张照片呈现的是夜景中冷暖色的对比，2018 年拍自维也纳的街头。当时团里的小伙伴都报名去听歌剧了，我向导游申请了个人时间蹲在路边一边拍夜景一边等他们散场。我观察到对面的电车亮着暖黄色的光驶过，刚好和夕阳西下后泛蓝的夜色形成对比，于是在另一辆电车驶过时将它们拍了下来。

我在佛山顺德路边溜达时，遇到一处卖工业化学材料的店面。橱窗里摆放着一排排玻璃瓶，盛放的是不同的化学材料，呈现出丰富多彩的鲜艳颜色，这引起了我的注意。

这是我在斯里兰卡首都科伦坡政府大楼前遇到的景象。这个市政厅号称"小白宫"。在一栋庄严的建筑前，停放着一排等待接客的突突车，而且颜色不一，很有意思，于是我用手机将这一景象拍了下来。

这是在布拉格拍摄的。当时看到这一侧很多建筑都有不同的颜色，再加上各种条幅和标牌，以及路上的汽车，所有颜色混搭在一起，很有意思。于是，我在过街时随手将其拍了下来。

第五节 拍真实美丽的人们

起初，我在旅行时很少拍人，虽然看到好的人文类照片总跃跃欲试，却由于自己的性格和经验等问题，始终不敢触碰这个领域。很好奇拍人文类照片的摄影师是如何与当地人沟通，以及如何拍到那样自然、生动的表情的。其实对于旅行摄影来说，有人的照片才有故事和情感，这与拍建筑风景有着截然不同的感受。

后来，我在旅行时开始尝试用"偷拍"的方式，也就是站在街头用长焦镜头漫无目的地拍路人，只是找不到任何思路，更没有主题。但在这个过程中，我偶然会拍到一些有趣的场景，如情侣亲热、一家人嬉笑、讨价还价、偶然跌倒或奇装异服的"怪人"等。

再后来，我努力尝试让自己走近当地人，鼓足勇气通过各种方式与对方进行沟通、交流，在这个过程中进行拍摄。例如，在与小贩进行买卖或街边问路沟通时，夸赞对方美丽，逗逗小朋友，或者主动与对方打招呼、笑脸相迎等，这样往往会拍到对方善意的笑脸，或者一些故意夸张的表情。通过反复尝试，增加自己的勇气，我从起初的羞涩、被动逐渐变得主动起来。当然，如果发现对方反感和排斥，我会赶快放下相机，以尊重对方为先。

慢慢地，旅行中这样的人文类照片多了起来，我又开始觉得过于单调，只有他们的相貌特征而没有故事。所以，我又开始尝试把人置于环境中拍摄，通过人的状态或画面中的环境元素，来体现人物的职业、性格、身份、信仰等特征。这样的拍摄自由度更大，因为人物在画面中的比重可大可小，而且不局限于正面，侧面甚至背面都可以，只要把人物放在体现其某种身份和状态的环境里，抓拍对方的行为瞬间即可，这样的照片纪实性更强。

在近几年的旅行中，我越加喜欢拍当地人或旅途中遇到的人，拍他们的情绪，拍他们正在做什么。因为都是在旅行中偶遇随机拍到的，所以我也把这些看作一种缘分。有些是突然发现需要瞬间抓拍的，有些是提前预见需要等待时机的。对我来说，拍摄人文类照片，比拍摄静态的风景照片更主观、更有意思，也更有成就感。

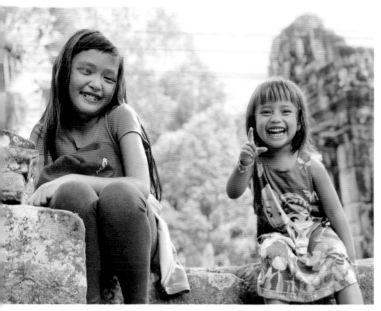

在柬埔寨的吴哥窟景区里溜达时，偶然碰到两个当地的小女孩。因为我平时拍摄时也会拍小朋友，所以语言不通也阻碍不了我与孩子们的互动，毕竟我调动情绪还是很在行的。我在和两个小姑娘嬉笑的过程中用手机拍下了这张照片。我喜欢这样童真的笑。

去俄罗斯旅行时，我是随旅行团一起去的，期间会参观很多教堂。不过导游给的时间有限，所以我便走马观花般迅速在教堂内游览。我发现很多当地的女性会头戴纱巾，在烛台前用右手轻抚上面的字迹，然后低头闭目祈祷。我找到一处烛台，其左侧背景是对应的油画，右侧上方是窗，刚好可以给烛台处的人照亮。剩下的就是等待祈祷者进入画面，快速拍摄完成。

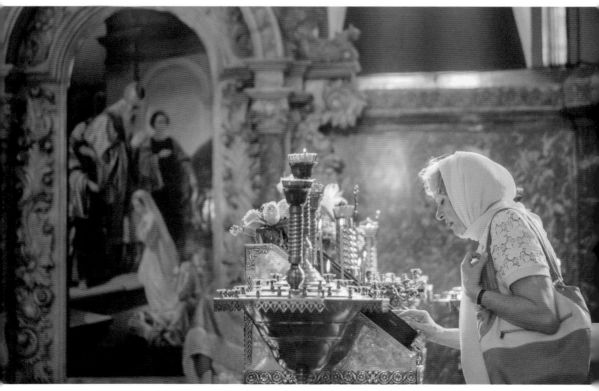

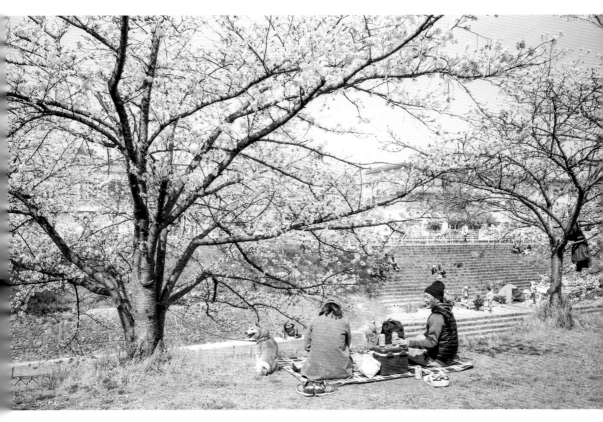

在奈良结束樱花季的旅拍工作之后，我给自己留了一天的时间，独自在樱花大道走一走，感受一下当地人的惬意生活。我看到了很多类似的场景，一对夫妻在樱花树下，吃着东西畅聊，旁边还有一只可爱的秋田犬。于是我举起手机便把这个美好的场景拍了下来。

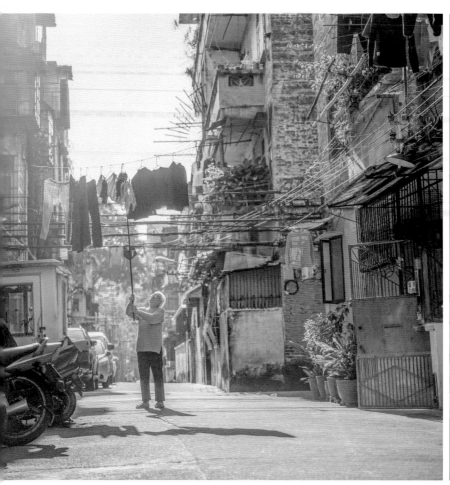

我在佛山顺德老街游走的时候，走进了一片居民区。那天的天气很好，一位老奶奶正在晾晒衣物。她撑着竹竿，一件一件很有耐心地操作着。我没有离得太近去拍摄、打扰，而是在远处拍她的状态，这样可以带入更多的社区环境的元素。

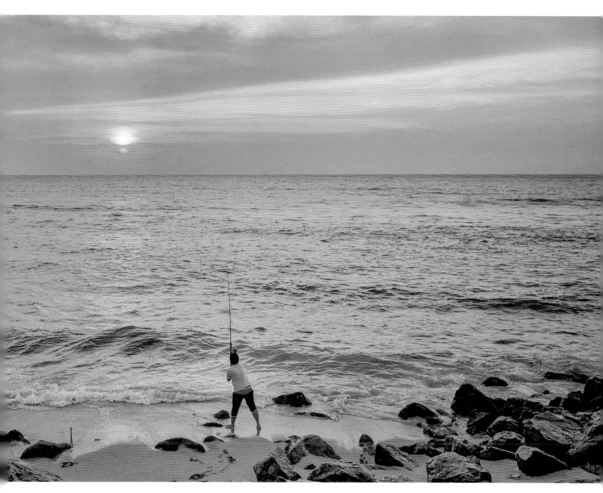

这张照片拍自斯里兰卡首都科伦坡的海边。那天的夕阳很美，但只拍摄风景照片显得很单调，于是我注意到海边钓鱼的人。他一遍一遍地把渔线抛进海里又拉上来，很有规律。所以我走到他的正后方，在他再次抛起渔线并踮起脚尖的瞬间，将其连同大海和夕阳一起用手机拍了下来。

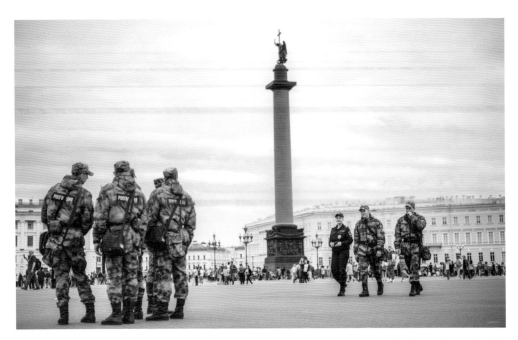

这是在著名的圣彼得堡广场上，当时导游给了我们 20 分钟在这里自由活动的时间。广场上的游客很多，无论是拍纪念碑还是广场，画面里都有很多人，而且千篇一律。于是，我开始寻找广场上一些有意思的人，或者比较特别的人，所以拍到了这些军人。当时画面左右的两拨人刚好在相对行进，我立马改变了自己的位置，调整了构图，把他们和纪念碑拍到了一起。

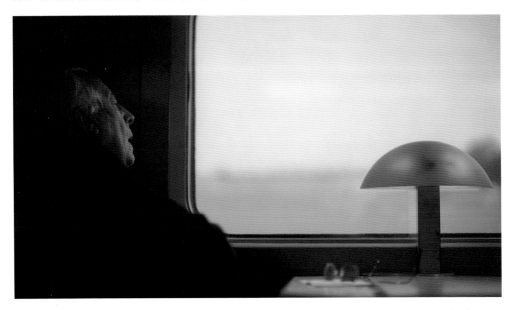

从巴黎到诺曼底的列车上，很安静。对面床旁坐着一位老者，他正在靠窗熟睡。我觉得当时那个画面很祥和，于是悄悄将其拍了下来。他面前的窗户和小台灯，起到了补光的作用。

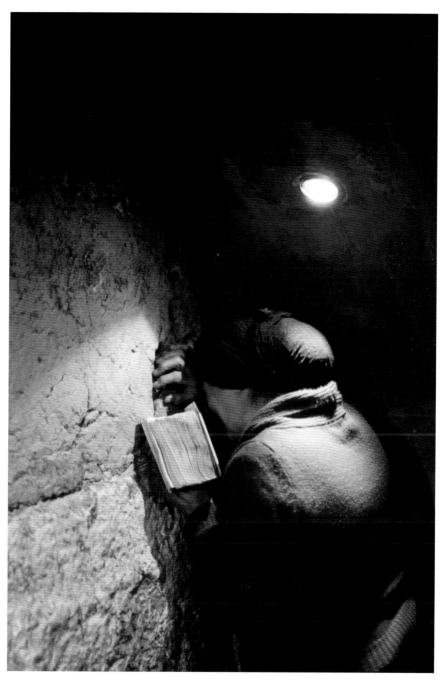

在耶路撒冷哭墙的地下隧道参观时，经常会遇到这样的教徒。地下的灯光很昏暗，他们便借助微弱的灯光阅读圣经。我在经过时，将人的状态连同光源一起拍摄了下来，突出一种肃穆和神圣的感觉。

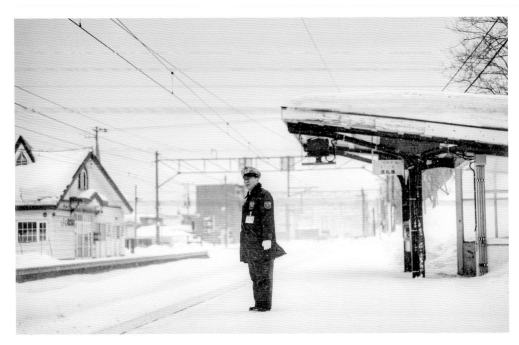

这是冬天的时候在北海道小樽拍摄的。那天的雪下得很大，我蹲坐在路边想拍一张火车进入月台的照片。当列车临近，警示钟响起了当当的声音，我刚举起相机准备拍摄时，突然从我后方快步走来了一位调度员，他站在轨道旁眺望着即将进站的列车。我窃自暗喜，马上将其拍了下来。

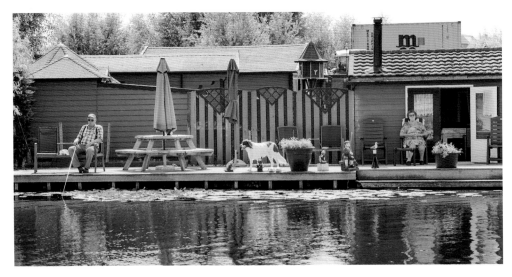

在荷兰参观风车村的时候，偶然经过河边，我看到了对岸这样的景象，觉得很有意思，便将其拍了下来。那估计是一栋房子的后院，挨着河，左边是老爷爷在钓鱼，右边是老奶奶在屋檐下纳凉，中间是一只大狗。这样的画面，让我想到祥和、幸福的晚年生活。

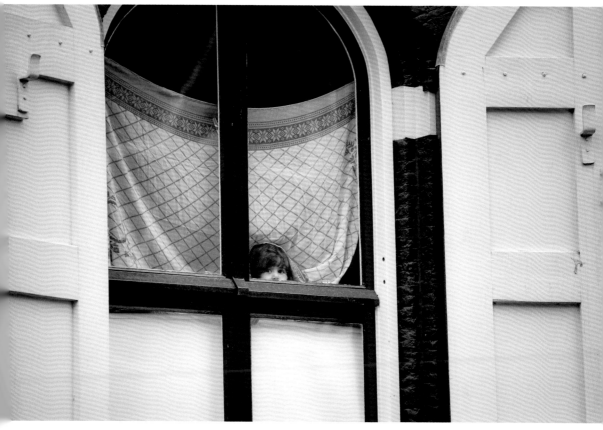

这张照片是在阿姆斯特丹的游船上拍到的。我和很多游客一样，到这里都会进行坐船游览城市的项目，但我没有坐在船舱里而是一直站在船舱外，这样可以看到更多的东西。我留意到两侧的房子，可以看到很多当地人或站或坐在窗口发呆、抽烟、聊天、打电话、吃东西等。突然间，我在一扇打开的窗户中看到一个探出半个脑袋的孩子，很有意思。

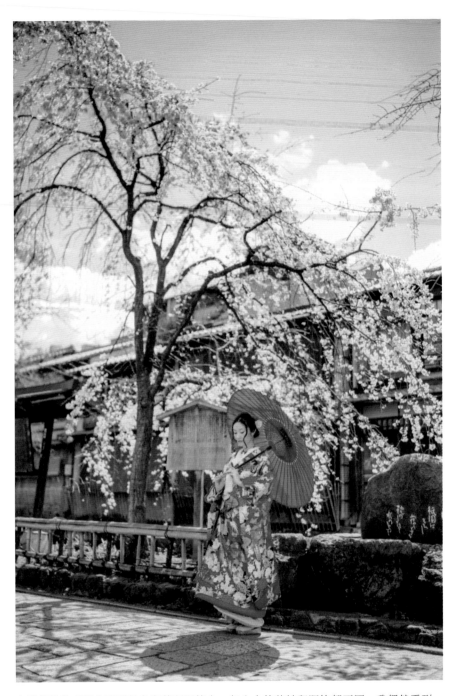

在樱花季的京都会看到很多身着和服的人，每个人的装扮和服饰都不同。我偶然看到一位穿着和服的女性撑着伞站在樱花树下，显得尤为惊艳。我没有走近进行特写拍摄，而是在远处把人物、"天气"、日式建筑、樱花树和影子拍到了一起，我觉得这样更有意境。

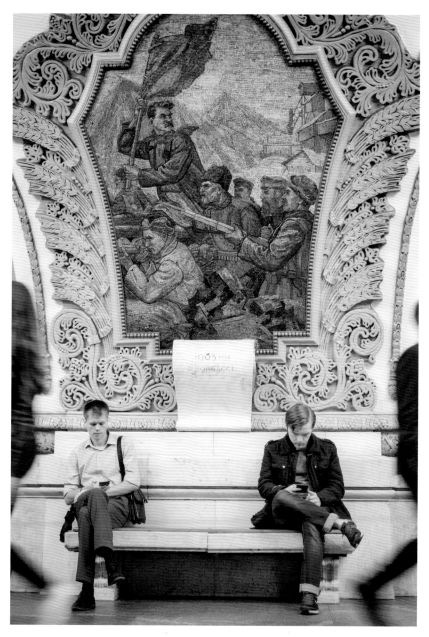

去俄罗斯旅行时，如果有机会去见识一下传说中的莫斯科地铁，还是要争取的。虽然这在我报的旅行团里属于额外收费的项目，但也是值得的。导游收了每个人 200 元人民币便带着大家去地铁里参观了，但总共半个小时的时间，我们要换站到三四个据说很有看点的车站，所以每个车站的停留时间不足 10 分钟。我留意到当时站点通道里的壁画，每个不同的壁画下面会有座椅供人们歇息。我想把路人和壁画拍到一起，取景时又刚好取到画面两侧匆匆离去的路人身影，于是得到了这张照片。

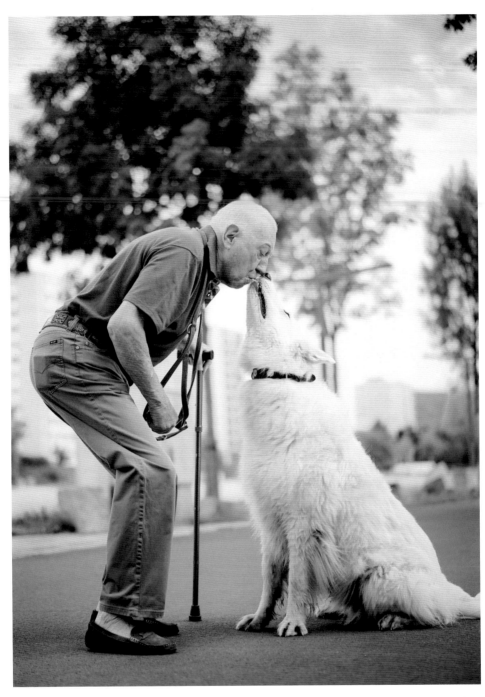

在东欧旅行的某一天清早，我随团走出酒店准备开始一天的行程，忽然发现不远处这位老人正在遛狗，他的狗狗很大，关键是他给狗狗喂食的方式很有爱。于是，我马上将其拍了下来。

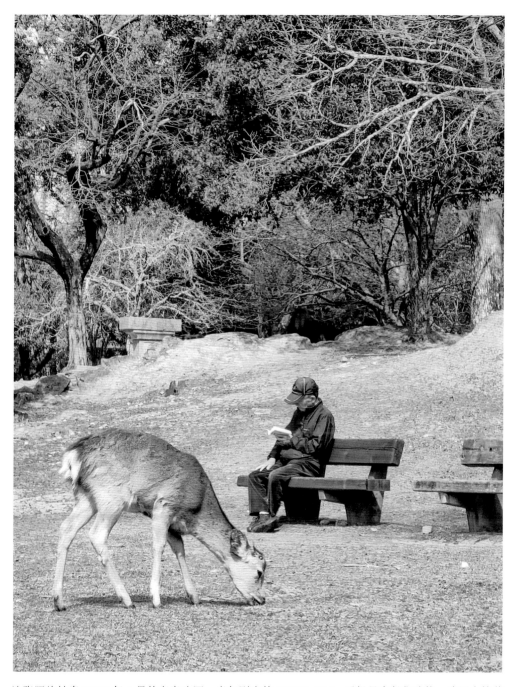

这张照片拍自 2019 年 4 月的奈良公园，当年刚出的 OPPO R11s 手机具有长焦功能，我早上拎着手机在公园里溜达，看到一个老者在长椅上看书，这时一只小鹿一边觅食一边前进。于是我马上调整了拍摄角度，用手机的长焦功能把老人和小鹿拍到了一起。

拍难得偶遇的瞬间

我曾经在微博上写过这么一段话："一张美丽的风景照片，60%是因为景色本身好，30%是因为设备好，只有10%是因为摄影师运气好。"说得有点偏执，但细想起来却不无道理。拍到的前提是能遇到，遇到的前提是已经做好了准备。如果你无法掌握命运、无法控制自己的运气，那么就应该提高自己发现和捕捉瞬间的能力。

与大部分摄影人的成长过程基本相同，我刚爱上摄影的时候，总是感叹大师们的摄影作品，好奇他们用了多么牛的相机或用了多么神秘的方法，甚至会认为他们每按下一次快门都是一张大片。其实并非如此，在了解了很多前辈拍摄幕后的故事之后，我发现，其实好照片除了要有大量的素材积累和筛选，运气也很重要。他们从来不吝啬于分享自己的拍摄技巧，也从来不否认一些好照片背后的运气成分，而这些照片中的"运气成分"恰巧又是一个个有意思的故事，或者是一些简单却没有想到的拍摄思路。

提到捕捉瞬间，不得不提到连拍和多拍这两件事。连拍是指按下一次快门不松手，相机会生成很多张照片。相机的性能越好，连拍的速度越快，在相对短的时间间隔内生成的照片越多。多拍包含连拍的概念，但并非固定一个位置或一个焦点来完成拍摄，而是拍摄者在自己或被拍摄事物移动和变化、发展的过程中，通过反复对焦和构图来达到素材量的积累，然后筛选出好的照片。举一个简单的例子，一个人从远处跑过来，你很清楚对方的路线，于是用连拍来记录他更多的肢体动作和表情瞬间。如果远处有一匹马正在吃草，那么你就需要一边调整距离和构图，一边拍摄，即多拍，因为你无法预测下一秒这匹马是否会抬起头或转头离开等。

另外，预判和设计也很重要。摄影人的拍摄经验丰富了以后，在出行时往往会对场景有一些判断，判断这里是否适合拍摄，如果拍摄会拍到怎样的画面；或者预设一些画面内容，如当有人经过时再拍、有车经过时再拍等。然后针对自己的预判和设计，再相应地寻找解决方案。更多的时候，等待是最好也是最简单的方法。

不过，面对一些比较特别的瞬间，"拍到"比"拍好"更重要。我们遇到过的景物和经历的事件是在不断变化且无法重复的，在亲历的过程中，也许没有太多时间考虑拍摄技巧，所以能够把眼前看到的、正在发生的事物拍摄下来，要比拍好显得更为重要。

在柬埔寨的洞里萨湖的游船上，我们穿梭在当地的村落间。当时我正举着手机各种拍，身边的小伙伴大喊"快看，光屁股小男孩跳船了！"于是我毫不犹豫地举着手机转身便"咔嚓"了下来，刚好拍到可爱的小朋友在空中跳起。对于这样的突发瞬间，真的是"拍到"比"拍好"更重要。

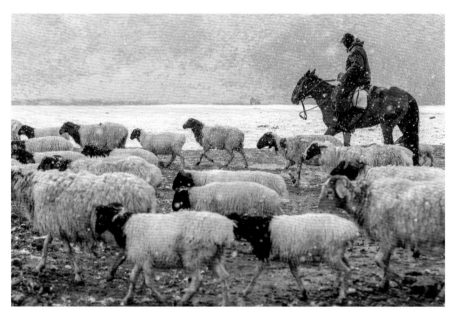

当年在新疆旅行的时间是 6 月底，我第二天起床时发现巴音布鲁克的大草原上下起了鹅毛大雪。我坐在车里一直端着相机拍雪景，突然遇到一群黑头羊，我便疯狂地按快门。随着车子的前行，羊群最前方一个骑着黑马的牧民进入了取景器的取景范围，我立马把他和这群羊拍到了一起。这样一来，羊群的照片便有了视觉的重点。

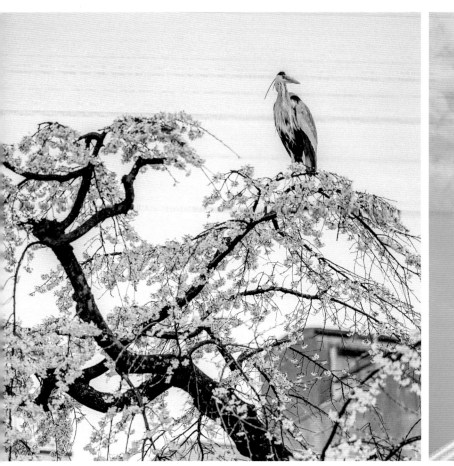

在京都"扫街"的那天，下起了雨，人们纷纷离开，我在屋檐下避雨。这时，对面路边的樱花树上飞来一只鹤，刚好停在了树顶的枝头。我意识到机会难得，怕下一秒它就会飞走，于是先用手头的相机和中短焦段的镜头拍摄了几张。然后，又尽可能快地换上长焦镜头拍。每次拍摄，我都会多拍一些，因为它的头会转动或低下。所以说，遇到突发且难得的场景，先要考虑拍到，如果时间允许，再做设备方面的更改和完善。另外，在拍摄过程中，一定要多拍，因为不可控因素太多了。

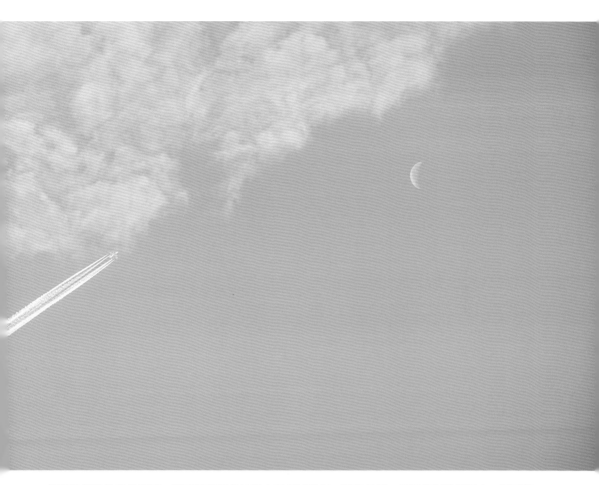

旅行时偶然抬起头看到一架飞机拖着长长的白气划过天空，飞向云端。刚好当时的蓝天中，还可以看到白色的小月牙，这样的瞬间也不多见，于是我在飞机靠近月亮的时候赶紧拍了一张。

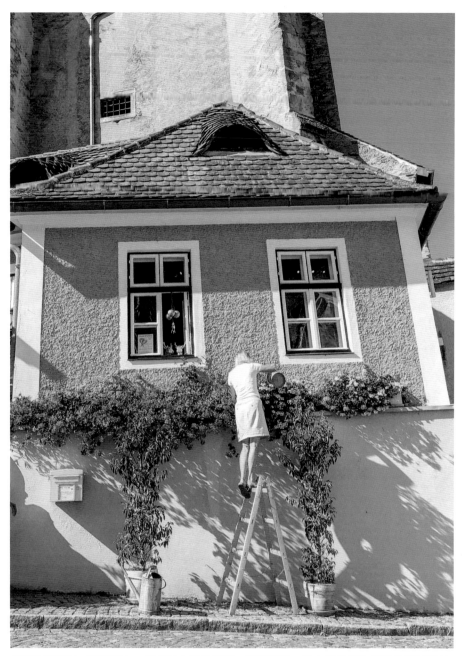

在东欧旅行时，随着团友一起在某小镇里闲逛，看到远处一家小店外墙的花草长得很漂亮，女主人从门里提着水壶走向旁边的木梯，感觉她要去浇水。当时觉得那个场景很有人文，也很有生活气息，于是掏出手机快步跑上前去观察。当她走到梯子最高处，脚尖踮起，手臂抬起水壶的时候，我按下了快门。

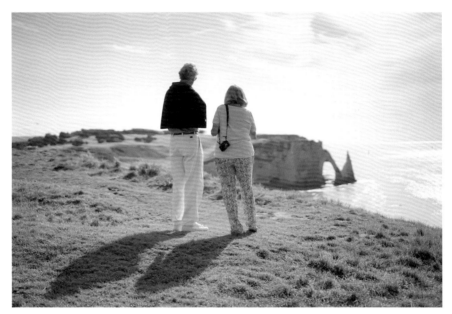

在距离巴黎 200 多公里的诺曼底象鼻山的悬崖边，我看到一对老夫妇并肩站在这里。当时是侧逆光，两个人和他们的影子，让我想到"陪伴是最长情的告白"，于是在后面拍摄了下来。在旅行时难得偶遇这样的场景，我心有感触，于是"咔嚓"下来那一瞬间的感动。

在三亚的某个景区里，当地少数民族的人抱着一只小猴子，供游客们拍照用。我挤在人群里拍这只可怜的小猴子，刚好有一个游客递过来一张纸币，于是把它们一同拍了下来。我喜欢拍有故事感的照片。

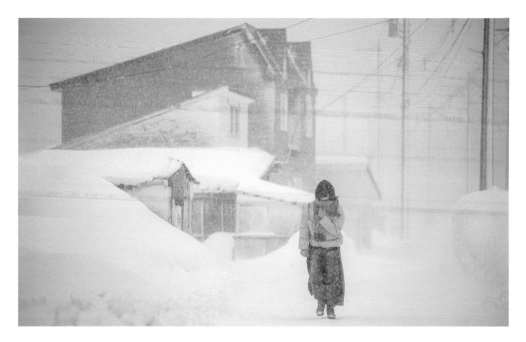

那年冬天我在北海道遇到了暴风雪，很多列车都停运了。我没有待在房间里，而是选择"顶风作案"，拎着相机就出去了。当时的风雪很大，路上几乎看不到人。突然，我远远看到有人影，越来越大，越来越清晰，便把他和当时的环境拍了下来。风雪把整个街巷变成了水墨画一般的黑白色，我觉得很有意思，因为很难得遇到这样的场景。

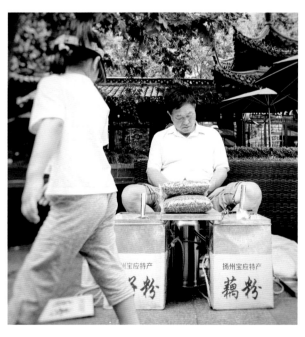

很多摄影爱好者在街巷或市场里"扫街"的时候，遇到商户老板打瞌睡，都会偷偷地拍下来，觉得这样的照片很"人文"，我也不例外。当时看到路边卖藕粉的老板正在低头酣睡，我便举着手机悄悄靠近拍摄。但是突然觉得这样比较单调，于是又等到一个路人经过时我才将其拍了下来，刚好那个路人也在看酣睡的老板，挺有意思的。

在俄罗斯坐船游览完贝加尔湖后，我想下船后给这艘船拍一张照片。于是我放慢脚步，把自己放在团队的最后一个位置，这样可以回首拍到一艘没有游客的船。我下船后看到路边的大石头上有一个人正躺着晒太阳，觉得很有意思，回头准备拍照的时候刚好又看到船长和船员在敬礼交接，于是把船下晒太阳的男人和船上的两个人，以及整艘船拍到了一起。

拍生动有趣的动物

在旅途中，我发现，无论多远或多近，总会偶遇各种动物，而且不同国家和地区的动物的品种及本性也都各异。特别有意思的是，无论遇到什么样的动物，人们都会本能地立刻掏出手机和相机，"咔嚓""咔嚓"。所以我觉得，拍动物是旅行中必不可少的一个环节。

在特定的国家和地区，某些动物是当地的形象代表。比如，我们国家的熊猫、泰国的大象、日本的小鹿还有澳大利亚的袋鼠等。除此之外，我们还经常会在城市里偶遇猫和狗，在乡村里偶遇鸡和鹅，在大草原偶遇羊和牛，在水边偶遇海鸥和鸟，在树林偶遇松鼠和马……

我每次旅行拍摄的众多照片里，都会夹杂着几张动物的照片，相信很多人也会有同样的经历。所以，这一节我想分享如何给旅途中偶遇的可爱的动物们拍一张好看或好玩的照片。

我在荷兰旅游的时候参观了某个牧场，里面有各种奶牛，游客还可以参与投喂。于是，我左手举着草料，右手举着相机，蹲下来从一个很低的角度一边喂食一边拍照。"咔""咔""咔"之后，我"捏"到了一张牛刚好伸出舌头尝试弯曲着舔舐草料的瞬间。

我们在法国某骑术学校的马棚里喂马时，用同样的思路拍了一张类似的照片。我发现，每匹马在吃草的时候都很投入和忘我。于是我蹲下，从一个低角度进行拍摄。这次是小伙伴伸手喂食，我来拍摄，取景时把喂食的手和马嘴的状态取到了一起。

之前在网上看到过一组猴子在大雪中泡温泉的照片，觉得特别好玩。所以那年去北海道函馆的时候，我特意去看了看这些猴子。虽然也是冬天，但是那天没下雪。猴子们在温泉池里可谓姿态各异，我在一群猴子中锁定拍摄了它们俩。

这是北海道东屈斜路湖砂场的天鹅。当时靠近湖边的水还未完全结冰，岸边有许多白天鹅正在等待各路游客喂食。面对美丽又杂乱的现场，我一开始有点手足无措。景美，鹅美，但近前冰面脏乱而且天鹅分布太杂乱，一时找不到拍摄的重点。于是我采用了低角度取景并盯紧一只鹅的方法，当它张开还没吃干净的嘴又想进食的时候，"咔嚓"了下来。

这是某动物园里可爱的荷兰猪，游客可以近距离投食互动。我左手拎着菜叶子，右手抬着相机从低角度拍摄。因为考虑到荷兰猪的体型特点，所以我喂食的时候将菜叶子放到了它们的头的上方，这样它们会伸展自己的身体奋力去吃，我觉得这样会更有意思。同时，我还注意了取景的方向，采用逆光的方式拍下照片。

我在大理旅拍时住的客栈的墙角处有一个燕子窝。有一天闲暇，我站在院子里看到大燕子时不时就会从远处衔回些小虫，喂窝里的这几只小燕子。燕子的飞行速度很快，所以我只能通过这几只小燕子的状态来判断。当它们张开大嘴的时候，燕子妈妈一定是快飞回来了。果然，大约一秒后，燕子妈妈便出现了。它喂小燕的时间大概只有3、4秒，然后又飞走了。如此往复了几次，我开始有了拍摄的冲动，于是回房间拿相机。拍了几个来回，才捕捉到了这个嗷嗷待哺的瞬间。所以说，有些时候的拍摄，需要观察拍摄对象的习性和规律，耐心很重要。

我在旅行时发现很多民宿都会养猫、养狗，而且它们大多不怕陌生人，喜欢和游客们互动。我很庆幸可以拍到猫咪这样的眼神和瞬间。不过坦白说，无非是左手不断地挑逗，右手不停地按快门罢了。

有时候，动物安静的状态也很有意思。看这只秋田犬的小眼神儿，试着去解读一下它当时的心情吧。

在扬州的某一天早上，我走进酒店的院子里时，发现脚边这只蜗牛正在觅食。于是，我马上蹲下来打开手机拍摄。因为手机的摄像头在最上端，所以我反向手持手机，也就是让手机垂直倒立在地面上，近距离拍摄。我当时用的是 iPhone 11 Pro 手机，但几乎所有的手机都有不错的近摄功能。

2016 年，我在悉尼用 OPPO R9s 拍摄过一张类似的海鸥照片，具体案例分析、原片和后期可以查看《用手机玩摄影》这本书。这张照片是 2018 年我在昆明翠湖用 iPhone Xs Max 拍摄的。交代这些是想告诉大家，并不是国外的海鸥更好拍，也不是哪个设备更好，其实掌握好拍摄思路、方法，谁都可以拍到这样的照片。

交代一下拍摄的方法：当时我左手拿着食物吸引海鸥，右手举着手机等待时机连拍。海鸥在飞下来准备捕食之前，会在天空有片刻停留，以判断捕食的安全性，这时便是拍摄的最好时机。另外，取景很重要，一定要选择低角度，虽然很吃力，但是这样拍出来的背景才是纯正的蓝天，海鸥看上去像翱翔在空中。如果不注意取景的角度和背景，那么栏杆、人群、建筑、树木等都可能出现在画面里，那就不是这个感觉啦。总之，想法比方法重要，方法比技巧重要，技巧比器材重要。

第八节　拍主观设计的画面

有人去同一个地方旅行，为何拍到的照片却各不相同？有人一同去旅行，为何拍到的照片也不相同？

因为，每个人看世界的角度不同，发现的美也就不同，就算面对同一个事物，也有着不同的理解和诠释。这就是玩摄影很有意思的地方，技术和设备都是触手可及的，而思维和态度的不同，让照片变得丰富多彩。如果你已经厌倦与"驴友"照片的雷同和重复，可以在你的照片里加入一个小小的设计。

接下来，通过一些案例给大家提供一些拍摄的思路。

这是荷兰的一个小城——马斯特里赫特。清晨走到这里，可以看到近前的大树和自行车堆，以及河对岸有欧洲特色的房屋。于是房屋、自行车堆和大树成为我想构建的画面中的元素。房屋是当地的特色建筑，自行车是荷兰的名片，两者在画面中前后呼应，而大树刚好可以让晨曦透过来。但单纯拍景有些单调，所以我想再设计一个骑车的人进去，让画面有些动感和生机，于是便等了一等，最终拍到了这张照片。

与上一张照片同样的思路，这是在日本奈良的街道上，日式的小房子是吸引我拍摄的元素。但我觉得单纯拍建筑有些单调，要是能有个路人经过就好了，于是等来了一个骑单车的少年。

这是在北京的胡同里，夏天的植物长得很茂盛，把两侧的房子连接了起来，就像在空中搭了一个垂帘。左边的砖墙、木门、拖把和鸟笼子非常有生活气息，我调整了角度刚好可以拍到美丽的逆光。但单纯拍景色也有些单调，而且中间的道路会显得比较空，于是等来了骑车经过的大爷。

这是在从诺曼底乘列车回巴黎的车站月台上。那天刚下过雨，月台上的人不多，我看到一个男人正靠着墙在低头看手机，他应该是在等车。当时我的脑子里浮现出了很多画面。我在脑子里构图时，考虑到整体月台的环境，画面元素里要有铁轨、高架线、月台房檐和门窗，然后有个旅人在等车。我先拍了几张照片，后来觉得如果再有辆列车经过会更好，于是又开始等列车来，与此同时，我在考虑取景视角，应该站立拍摄还是蹲下拍摄。在小心翼翼靠近那个人的过程中，我反复设计着构图。突然，我发现地面上还有积水，如果把人的倒影也拍进去，会更加完美。于是我再次设计构图，就这样不断尝试着完成这张照片的拍摄。

这张照片是在斯洛伐克的一个小镇里拍摄的。在欧洲，这样的雕塑随处可见，只是当时我注意到经常有鸽子会时不时地围着它飞，或者短暂停留后再飞走。于是，我开始举着相机瞄准着这座雕塑，揣摩着如何抓拍到鸽子不同的状态。终于我拍下了这张照片，感觉鸽子正在向这座雕塑挑衅。

这是莫斯科克里姆林宫建筑群内一个教堂的外侧，我留意到很多人会来这里亲吻十字架，于是躲在一旁拍摄了很多人们亲吻十字架的照片，拍多了倒觉得有些千篇一律。这时突然来了几个成年女性和一个女孩子，当女孩子上前亲吻的时候，我站在孩子家长的后面拍摄了这张照片，把家长的背影带入画面中是我的主观设计。

这张照片拍自迪拜的亚特兰蒂斯酒店内，去过那里的朋友对这个酒店的水族馆一定有很深的印象。这是酒店内水族馆的一处局部景象，一整面墙都采用的是透明的厚玻璃，人们路过时可以看到里面的各种鱼类，有时候还会有游客在里面潜水，所以这是一个拍照胜地。每次路过这里，我的脑海里都会浮现一个画面：一个亭亭玉立的女孩，或者一个稚气未脱的孩子，光着脚，踮起脚丫伸手去摸那些鱼。但也只是想想，因为在这里参观和驻足留影的人太多了，而我也有自己的行程安排，无法一直等，最重要的是我没有女伴或孩子让我可以如愿以偿。

不过我想到了清晨，也许可以早点起床，利用早餐甚至更早的时间来这里碰碰运气，也许可以碰到人少的时候，拍一些路人看鱼的状态。所以我大概用了两个早上的时间，终于等来了这张照片。当时是早上7点左右，游客不多，其中有一个外国女生自己在这里观赏。我锁定了目标，然后把手机竖放到地上，从一个低角度设计了一个可以体现镜面反射效果的构图。随着眼前几个游客的观赏、拍照和移动，我一直趴在地上伺机按快门。很幸运，有那么片刻，其他游客都拍完走了，这个女生还在那里观赏，于是我拍下了这张照片。

这是我在圣彼得堡冬宫门口排队时拍摄的远处圣以撒大教堂的顶部。当时因为无聊，所以我想测试一下 OPPO Reno 的 10 倍变焦功能。单独拍教堂的顶部感觉会比较单调，后来发现附近的广场上经常有鸟飞过，于是把教堂底部放在画面下方，留出更多空间给天空，当有鸟经过的时候按下快门。最后，我拍到了在教堂顶部的天空中，两只鸟结伴飞翔的照片。

斯里兰卡著名的海上小火车就在首都科伦坡，我在观察了几辆火车经过时的状态之后，发现了一些规律，也基本构思好了自己想要的画面。因为每列火车上都有形形色色的人物，所以除了火车，还要考虑人的状态。因为人物的状态不可控，所以我采用了手机连拍的方式：在火车经过之前把构图做好，当火车经过时按住快门不放，手机会连拍若干张，然后去做挑选即可。

在荷兰某艺术馆参观油画展时，里面的装潢和氛围非常不错，这激起了我拍摄的欲望。单纯拍摄一面画墙和看画的人会比较普通，于是我找到两个房间的入口处，照片左侧是对面房间，右侧是我所在的房间。入口右侧的垂直墙体的深褐色木质边缘刚好切分了画面，而且左侧的五幅画和右侧的一幅画形成景深的对比，把中间的位置空了出来，仿佛在等一个认真看画的人。

在莫斯科地铁站参观的时候，时间虽然有限，但还是让我碰到了一对情侣接吻的场景，这当然是拍摄的最佳题材之一。但当时直接拍摄这对情侣接吻的画面并不太美。首先，这对情侣的着装和状态并不完美，书包和提包都有些不搭；其次，整个地铁月台的样子非常单调。这时，我留意到路人的眼神，于是马上调整了自己拍摄的位置和构图，拍到了这样的一张照片。加入自己的一些主观设计，会让画面更有意思。

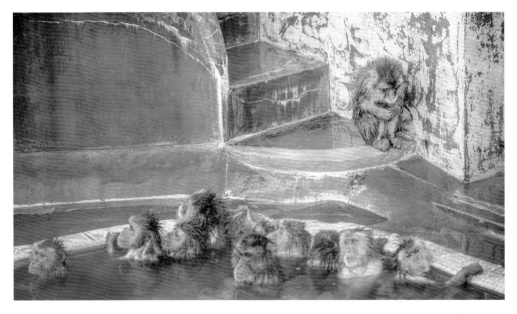

这是在北海道函馆拍摄的温泉里的猴子。现场有一个不大的温泉池，猴子有几十只，有的在水里，有的在岸边。我注意到岸上有一只孤零零的猴子，和泡在池子里的一群猴子形成了鲜明的对比，所以在取景的时候把这种对比体现了出来。

这是在圣彼得堡路边用手机的长焦功能尝试拍摄的照片。当时是对面这一排高高的、非常整齐的树木吸引了我。我用手机拉长焦距的时候发现树下的长椅上零散地坐着不同的人。长椅有很多，我特意选了这样的两把长椅，左侧坐着一对正抱在一起的情侣，右侧孤零零地坐着一个望向他们的男人，形成一种对比。

我在新疆自驾游的途中，路过一个大工厂，它依山而建，两个大烟囱十分抢眼。刚好那天的天气是阴天多云，天空中的云层很重也很复杂，仿佛它们都是从烟囱里升起的。于是，我把冒烟的烟囱和天空浓厚的云层拍到了一起，后期做了黑白处理，加重了效果。

这张照片拍自俄罗斯的某教堂内。雕塑前有一个大烛台，当放置蜡烛的人面对雕像靠近烛台祈祷时，脸部会被烛光打亮呈现暖色的光，刚好与画面左侧暗处的冷色形成对比。留意到这些之后，在一旁等待有人进入画面即可拍摄。

拍形单影只的孤独

旅行的方式有很多，既可以是热闹的结伴而行，也可以是浪漫的爱情之旅。而一个人旅行，相信是许多人都有过的经历。比如，一个人的毕业之旅，那是完成多年学业在步入社会之前给自己的一次放松；分手后的单身旅行，是放空自己，给自己一次重新审视自我的方式。还有人说，一个人旅行是最好的修行，可以感受到什么是真正的自由，可以让你更有勇气面对生活、扩展生命的宽度，可以遇见最真实的自己。

诚然，一个人旅行可以很惬意、很自由，但难免会有形单影只的孤寂感。当下的美景美食无人分享，遇到困难或不便时会感到无助，尤其是在夜深人静或身处空旷之地时，令偶然迸发出孤身一人的寂寞感。

触景生情，是一个人旅行时常有的状态，把此情此景拍摄下来，也是记录心情的一种方式。

这是青海的茶卡盐湖，那天刚好赶上阴雨天，所以我的心情也变得略为压抑。这里常年都有很多游客，但是越往里走游客会越少。我在景区深处看到一个人正在浅浅的湖面上踱步，陪伴他的只有这一片空旷的天地，以及他脚下的影子。

这张照片是我在贝加尔湖上坐船游览时拍到的。面对一望无际的湖水，时间长了便感觉有些单调。这时，一只海鸟飞过，让我眼前静止的天空和湖水生动了起来，但这宽阔的天地却让这只独自飞翔的海鸟显得更加孤单。

2017 年的 2 月，我一个人在北海道"游荡"，那是给自己的一次旅行。除夕夜那天，我本来要去函馆山俯瞰美丽的夜景，却被突如其来的暴风雪阻拦，景区关闭，不得不折返酒店。我一个人走在回酒店的路上，感受着异乡的大风雪。街上罕有人烟，在十字路口看到对面有一个等红灯的路人，十分有感触，于是将这一幕拍了下来。

这张照片是在北海道东屈斜路湖拍摄的。几十只天鹅扎堆向游客们乞食，而不远处却有一只独自处于湖面的天鹅。留意到它以后，我便悄悄走过去，远距离地把这只孤单的天鹅和当下冰冻的湖面及覆盖积雪的群山一同拍了下来。

我在斯里兰卡首都科伦坡海边拍夕阳时，遇到一个小伙子，他托着脸坐在海边，独自欣赏着夕阳。想必他也在感受着那份惬意、自由，或者一点点的孤单。这张照片是用 iPhone 手机以慢快门的方式拍摄的。

冬季的北海道美瑛被雪覆盖着，不同形状和不同组合的树木便成了许多人拍照时的选择，因为意境满满。照片中的这棵树，也是其中之一，游客被安排在远处眺望和拍照。当时通过取景器看到这棵独白站立在寒冬中却还那么坚强的树，仿佛看到了自己，便将其拍了下来。

这张照片拍自圣彼得堡。其实在国外有水的地方海鸟很常见，并不稀奇。当时我坐在旅游团的大巴上，导游要带大家去购物，当车转弯要停靠的时候，我留意到这只站在石狮头顶的鸟，便申请放弃了购物时间去拍这只鸟。取景时，我避开了石狮下方的人行道及路人，扬起镜头把这只海鸟、石狮和城市的建筑拍在一起。感觉像一只孤独的海鸟，迷失在本不属于它的城市中，唯一陪伴它的只有这只石头做成的狮子。

这张照片同样拍自圣彼得堡。我在用手机拍河岸对面金黄色的教堂顶部时，刚好注意到水边也有一个人在观望对面，于是调整了焦段和构图，把占比非常小的她也带到了画面里，形成一种对比。

这是在北京热闹的三里屯"扫街"时拍到的。一个人独自坐在通道里和夜色中的高楼大厦形成反差，呈现出强烈的对比：大小的对比、远近的对比、状态的对比，以及冷暖色的对比。

这一张照片是我的自拍照，这是一个人旅行的自我纪念方式。但我不喜欢单纯的自拍，于是找到路口的反光镜，取景时带入前后景色，使自己在画面中仅占一小部分。

拍成双成对的幸福

我觉得摄影除了单纯记录美丽的事物，也是一种主观态度的表达，更是一种心情的记录。所以同一个世界，在不同人的镜头下展现的视角和内容是不同的。

上一节中建议大家可以在旅行中拍"形单影只的孤独"，但这只是一种可能，或者是片刻孤独感的捕捉。而我相信，旅行中大部分的感受应该是美好和幸福的。

在平日的摄影工作中，我的拍摄基本上都是在记录人们的幸福时刻，如两个人恋爱时的甜蜜、新婚中的浪漫或和家人们在 起的亲密感。所以，出于职业习惯，我会在旅行中把遇到的以成双成对形式出现并打动到我的事物拍摄下来。久而久之，这些变成了一些象征幸福的元素，伴随着我成长。

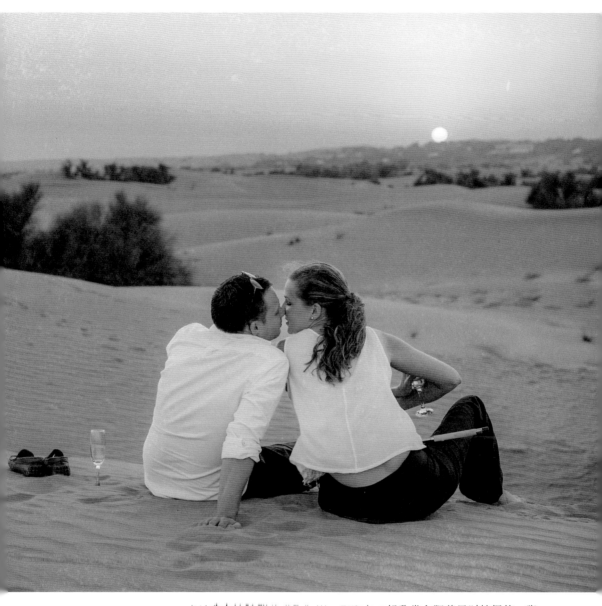

这是我在地拌的沙漠旅行中，和大家一起欣赏夕阳美景时拍摄的一张照片。一对情侣坐在沙丘上喝着红酒欣赏夕阳，就在太阳落山散发余晖的刹那，他们自然而然地接吻，我马上举起相机拍下了这一幕，感觉很浪漫。

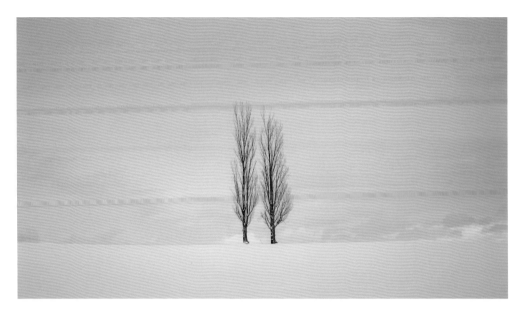

这是在雪季的北海道美瑛拍摄的。相比那些一棵树独自伫立冰雪中的景象，这两棵树就显得尤为浪漫和幸福。在寒冷的冬季，它们彼此相依、陪伴。

这是在斯里兰卡的加勒古城拍到的一对情侣，两个人坐在古城墙的缺口处聊天、亲热。当我举起手机打算拍摄这对小情侣时，女生害羞地举起了伞，把自己和男友挡住了。我当下觉得她很可爱，所以就这样拍了下来，这样的情侣照更有意思。

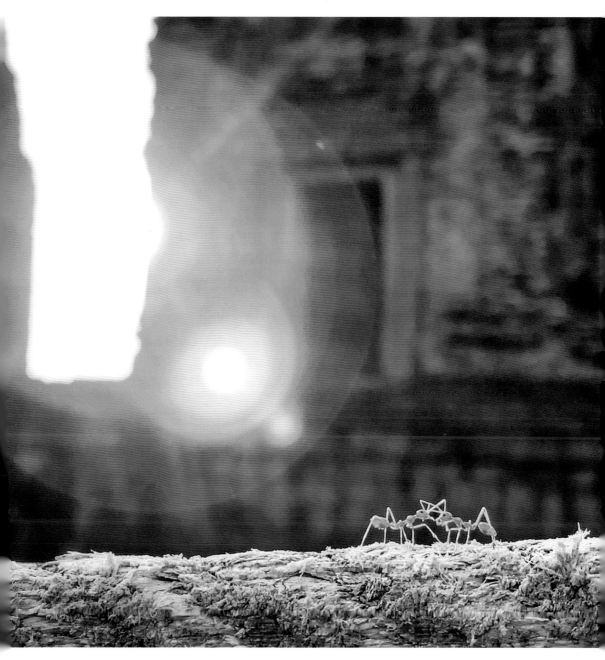

这是我在柬埔寨原本打算拍夕阳时的古迹时，蹲在路边偶然发现绳索上爬来爬去的蚂蚁时拍摄的。近前是一条很粗的绳子，上面有很多蚂蚁在没有规则地爬行着。它们有时独自爬行，有时同向爬行，有时像这样相对爬行。我在相对爬行的两只蚂蚁互相碰触的时候按下了快门，主观模拟了这样的一对"幸福"。照片是用 iPhone X 手机拍摄的，具体的拍摄思路和方法，以及后期的内容可以参考《用手机玩摄影》一书。

这是在荷兰的一个小城市里拍摄的。河对岸一排一排的房子很有意思。在用长焦镜头拍摄这些房子的时候，我留意到两对恋人，左边是一对老夫妻，右边是一对年轻情侣，感觉他们很惬意，所以在拍摄房子的时候，我把他们也放到了画面里，给这些房子加入了一些归属感和幸福感。

樱花季在日本旅拍时，我在奈良某寺院的一大棵樱花树下遇到一对老年人，他们在开心地聊天，对面还有他们带来的一只小狗狗。那个画面感觉很祥和，于是我把这个幸福的画面拍了下来。

在奈良公园的湖边，看到湖中大石头上两只鸽子相依为伴，我没有多想，便把此情此景拍了下来。

这是在斯里兰卡锡吉里耶著名的景点狮子岩上拍摄的。在这个 200 多米高的空中宫殿遗迹的顶端，散坐着许多歇息的游客。刚好我面前就有这样一对情侣游客坐在边缘的位置休息、观景，他们的背影和风景融为一体，更有意思的是，旁边还有一只当地的土狗。于是我把眼前这个幸福的画面用手机记录了下来。

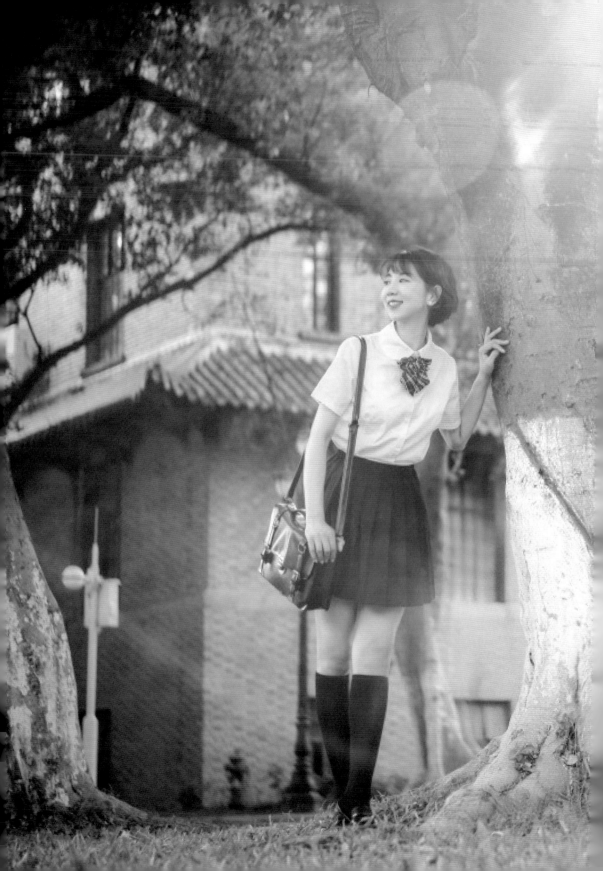

第三章

{ 拍人像不想千篇一律 }

除了风光、人文摄影，深受大众喜爱的还有人像摄影。然而，同样是拍人，不同人的追求又各不相同。有人追求的是靓丽时尚，模特又高又瘦又漂亮，近乎完美；有人追求的是真实自然，直面内心，留住岁月的痕迹。喜欢人像摄影的朋友，肯定对下面四种论点耳熟能详。

第一是技术论：拍人要严格把控测光、对焦和构图，一丝不苟；第二是器材论：某某人像王镜头拍谁都好看；第三是颜值论：美女怎么拍都美，360°无死角；第四是后期论：无论拍成什么样都可以"P"成美女。于是，人像摄影的学习就变成：怎样调整参数？应该用什么器材？只会拍模特以及对后期的迷恋。然而，对于拍摄对象本身的了解和分析，却很少有人关注。

网络上有太多千篇一律的人像照片，无论是特写、半身照还是全身照，全部将人物居中放置在画面中，只是摆出的姿态略有不同。在人们的刻板印象里，摆姿是人像拍摄最基本的技巧，摄影人讨论最多的除模特的脸蛋美不美和身材好不好外，便是曝光是否准确、构图是否严谨，以及焦外是否夺目，然后引发对拍摄器材使用及后期技术运用的好奇、讨论。

对我来说，我很喜欢拍环境人像，也就是把人置于场景中进行拍摄，室内或室外、建筑环境或自然环境均可。这种环境人像，其实也是大多数人像摄影的形式。除了不同环境的不同利用，最难的地方是拍摄者与被拍摄者之间的沟通，以及一些动人瞬间的捕捉。建议大家在看到自己喜欢的照片时，可以通过照片中人物的表情、举止去揣摩摄影师当时与模特的互动，进而留意环境带来的关于光线、颜色和构图的搭配。至于器材和参数设置，时间久了你会发现，它们没那么重要。

这些年，我在人像拍摄实践中，与专业模特或演员合作过，也一直在客片拍摄中体会拍摄不同年龄、不同颜值和不同性格的普通老百姓的不同。所以，我有一些自己的实践经验和想法，想与广大摄影爱好者，甚至是摄影师们分享。

没必要摆好了再按快门

拍人像时，把握人物在画面中的状态是最重要的。即使拍摄专业的模特，也需要在拍摄过程中对其姿态和情绪进行一些干预和引导，更何况大多数喜欢人像摄影的小伙伴，平时拍摄的大多是身边熟悉或不熟悉的普通人。他们平时很少拍照，甚至面对镜头都会紧张，那么该如何把控他们在照片里的状态呢？在这一节中，我想从摆姿和抓拍两方面，分享一些新的思路。

1. 把握人物姿态："摸"和"弯"

其实，人像摄影年盛传已久的"哪疼摸哪"摆姿大法，强调的就是一个"摸"。虽然这种方法听起来有些好笑，但它本身是没有问题的，只是要注意因人而异。因为同一个姿势，模特摆起来很美但是你要拍摄的对象摆起来也许就会变了味道。

另外，人物在画面里的姿态，如果想看上去协调，其实重要的是"弯"。不知道是否有朋友会注意到，所有看着舒服或美丽的摆姿都是有曲线、有弯曲感的。也就是说，尽量让人物从头到脚的关节位置产生一些弯曲，而不是笔直的，这样就会让画面看着协调、更加自然。

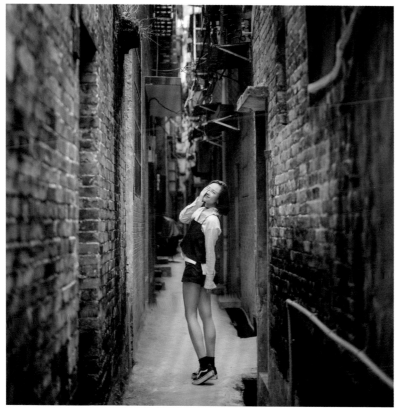

在巷子里拍摄女生转身的全身图时，对于姿态的把握可以多做一些考虑。如果人物四肢垂直，只是转身回头，会略显单调和安静，观者的视觉重点只会放在颜值和情绪方面。我对人物的手臂和腿部都增加了"摸"和"弯"的处理，还有踮脚的细节安排，这给画面增加了更多的视觉内容，也让人物生动了起来，和老巷子形成了对比。

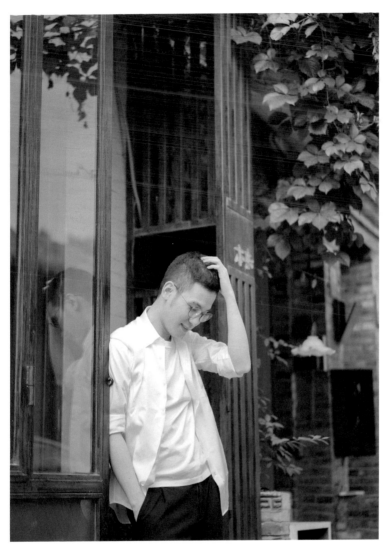

对于男生的拍摄，很容易拍得比较死板或僵硬。为了增加照片的丰富性，我让男生适当增加了抬手摸头、弯臂插兜和低头微笑的姿态。

坐下拍摄的时候，我同样会留意人物双臂和双腿的姿态，尽量让其摆脱对称和笔直的状态。所以我让女生两腿一前一后放置，两只手很自然地放在腿上，然后用左手去摸了一下栏杆。

拍女生的时候，应尽可能地体现她的曲线。比如，画面里的女生背靠玻璃墙，我会让她向前倾斜一些，为了避免左臂自然下垂产生的笔直感，我让她左手抬起去触碰墙壁。另外一个细节是，安排她左腿向前微伸，配合身体前倾的姿势突出腰部、臀部和腿部的曲线。

这两张照片的拍摄场景和人物都不相同，但我用到的拍摄方法，尤其是对人物姿态的把握却是一样的。拍摄人物时，很容易拍到人物直直站立的照片，为了增加照片的丰富性及体现一些生动的东西，我会在四肢状态的把握上尽量多做一些弯曲和不对称的处理。

如果是针对两个人的拍摄，对于姿态的把握也是同理。无论人物是各自独立的还是拉手相连的，各自的姿态应尽量自然且避免相同。

2. 记住，摆拍是为了抓拍

不要唾弃和鄙视所谓的"摆拍"，当你的拍摄对象两腿直直地站在你的对面，且两眼直直地问你自己该怎么办的时候，你不去"摆弄"对方还能怎样？但在这里，我想给大家提供一个新思路，如果"摆拍"是一个死板的结果，那么我建议大家去拍这个过程，也就是在摆拍的过程中去抓拍。因为同一个摆姿由不同的人诠释时，难免会出现奇怪和尴尬的样子。然而在拍摄对象尝试摆姿的过程中，因为各自的身体协调性不同，往往会不经意显露出很多看上去更加协调的状态，于是，抓拍！

这张照片摆拍的内容是让女生大步地走，但如果让女生把胳膊、腿都按照既定要求严格摆好，总显得很僵硬，而且她的情绪会不自然。索性，让她真的走起来，然后去抓拍这些自然的瞬间。

拍摄时，我给女生安排的摆拍状态是用手拨开挡在身前的树枝，保持美美的笑容即可。结果在摆拍的过程中，出现一个小小的意外，女生没抓住树枝打到了自己的头，于是她出现了很多不经意的状态，流露出的笑容也自然了很多。

本来摆拍的内容是想透过栏杆，让女生弯下腰对着镜头笑。在我举着相机，边拍边和她交流的过程中，女生不经意笑场了，呈现出一个用手去捂嘴低头笑的状态。这个瞬间反倒比我预想得更加自然。

这两张照片都是给女生安排了一个"摸"的摆姿，在交流和指挥摆姿的过程中出现的笑场瞬间，我觉得更生动、自然。

我想拍摄女生在窗前玩手指的状态，她一直问我手指应该怎么摆放，我们也尝试了几种摆姿，但都显得比较"假"。后来，我放了一曲欢快的歌曲，让女生随着音乐随意玩起来，这样抓拍到的手指的状态果然更加自然。

对于两个人的拍摄，比较容易的是引导双方之间互动，在互动过程中抓拍自然且打动人的瞬间；比较难的是把握两个人的姿态及情绪点同时在线的瞬间，有时候需要反复演练。

晴天拍摄时如何利用好自然光

大多数人会选在晴空万里时外出拍照。天气好，心情也会好。不过，对于自然光线的把握，晴天会比阴天更复杂、更困难。如果技术好可以拍出光影效果，反之则很容易拍成"黑脸"或"阴阳脸"。所以，在传统教学中，老师会建议在晴天拍摄时选择清晨或傍晚，避开中午前后的烈日，也可以通过闪光灯或反光板来做补光。但在实际拍摄中，往往事与愿违，倘若人们没有精准掌握好拍摄的黄金时间，也没有随身携带补光设备，那么该怎样利用好自然光呢？我想和大家分享一些我在晴天时拍外景的经验。

在我这些年的拍摄实践中，由于客人们的作息规律与拍摄内容的长短不同，很难满足只在清晨或傍晚短暂的拍摄时间内完成拍摄。如果是晴天，那么我们大部分的拍摄都是在强光下进行的。所以我总结了一些应对和处理办法。比如，在光线强的时候，尽量减少顺光特写的拍摄；多拍逆光，但逆光拍摄一定要利用好背景；也可以专门找阴凉的地方拍摄；在光比很大或光影复杂的环境中，要谨慎取景；当然，也可以多结合光影构图拍环境人像。至于反光板和闪光灯的运用，因人而异，如果把背景利用好，那么在烈日下也可以摆脱掉补光设备。

这一节，我打算分为四部分来分享自己在晴天时拍摄的习惯。

1. 顺光：把人放在光里

顺光是最常见、也是最好掌握的自然光。摄影师背靠太阳，举着相机顺着太阳光照射的方向拍摄，此时拍摄对象完全被太阳照亮，这种情况就是顺光。我们拍外景，无非有两种环境，一种是开阔的大环境，另一种是相对狭小的环境。

当拍摄对象处于大环境时，人物本身被照亮，人物身后的所有背景元素也都被照亮，如天空、海水、山川、草坪或建筑等。所谓"去西藏随手一拍都是大片"就是这个道理。

当拍摄对象处于小环境时，如街道、小巷、树林、院落或建筑群等，由于人物周围的环境元素高低错落、有远有近，所以会对太阳光造成遮挡，从而形成光影和明暗的交错，这种现象随处可见。

在大环境中顺光拍人像，对于光线的把握和理解相对简单，只是不建议在光线很强的时候去拍大特写，因为人物脸部的瑕疵细节会很明显。小环境其实是我们平时外拍人像时最常见的环境。如果可以因地制宜地利用好错综复杂的环境元素与光线的关系，则是一件很好玩的事。

这就是前面提到的在大环境里顺光拍摄的人像照片。我拍摄的方向与太阳光照射的方向一致，所以画面里的天空、山川、湖泊和草地都被照亮了，景色很美，把人物放在任何位置，无论用什么样的设备拍摄都不错。

如果我们身处相对狭小的环境中，则会遇到因为周围高低错落的建筑遮挡产生明暗交错的情况。我们可以巧妙地利用这种明暗关系，把人物放在光里，结合环境进行拍摄。

一面墙由于被前面高大的树木遮挡，墙面上会有错综复杂的树影，光亮和黑暗在这面墙上不规则地分布着。找到一处光亮的位置，让人物站过去面对太阳，闭上眼睛避开刺眼的阳光。拍摄的时候控制好这种光比很大的曝光即可。

在晴天拍外景时，可以在不同的风景环境里利用这种方式来拍摄。左上：在浓密的树林里找到两束穿透树梢的光，把人物分别放在光里拍摄；右上：与上面提到的红墙拍摄情况一样，只是采用了正面的取景拍摄；左下：海边悬崖因为高低不同会产生光亮和暗部的对比，把人物安放在被太阳照亮的悬崖位置拍摄；右下：在夕阳下，太阳斜射横穿街道，把人物放在太阳照射的位置并面冲阳光拍摄。

2. 逆光：背景的选取很重要

逆光人像照片给人一种暖意和美好的感觉，即使在寒冷的冬天，因为有透过照片"射进"眼睛里的光，也会给观者带来温度。所以大多数人喜欢逆光，也不断尝试拍逆光人像照片。

很多介绍逆光人像摄影的技巧的文章里会通过相机设置和拍摄参数来讲解。我建议把背景环境考虑进去，在拍摄取景构图时，把人物、光线和背景三者都兼顾到。如果你可以控制好逆光照片里的背景，那么逆光的强弱和效果会更容易控制。

照片里的背景可以是大树、屋檐、楼体、牌子等比人物高的物体，拍摄对象站在这些物体和摄影师之间，阳光从它们背后射进镜头里。摄影师不断调整前后距离和高低位置，通过调整角度来控制对面阳光在物体边缘遮挡下的强弱和方向。同时，取景时应尽量减少天空在画面里的成分，以避免画面中过曝的部分太大。这样的方法可以让你在一定程度上摆脱闪光灯和反光板，具体可以参照后面的逆光照片案例。

另外，我喜欢逆光拍摄时产生的眩光和"鬼影"，我不觉得这是瑕疵，反倒认为这是一种点缀，所以我一般不会使用逆光罩。如果光线太强时对焦很麻烦，则可以尝试手动对焦。

这是我利用背景进行逆光拍摄的讲解图，我想通过这个场景和两张照片的对比，聊聊拍摄逆光人像照片时关于背景的选择和运用。首先，选择的背景要比人物高，把人物头部充分放置在背景中。阳光从屋顶后面射向相机的方向，如果我站立的位置距离人和门很近，那么我的镜头里的太阳是被房顶遮挡的，是没有逆光效果的，直接拍人也是没有光的；如果我往后倒退，倒退得越远，太阳出来的就越多，房顶已经挡不住了，逆光就会冲进画面中，而且越往后退阳光越强，天空的范围也会变大。于是我通过前进和倒退，调整到右边这张图的位置，刚好太阳光卡着房顶的边缘射进我的镜头，既有了逆光，也有了炫光。掌握了这种方法，拍摄逆光人像照片就会变得轻松很多，只要你选择的背景比人脸的颜色深，那么反光板和闪光灯就可以放弃了，因为无论你拍摄时怎样调高亮度，人脸都不会亮过背景。

拍摄这张照片时，我采用了同样的思路和方法，让阳光卡在树枝的边缘进入画面中。取景的时候，尽量不要拍到天空，否则会有大量过曝的留白。采用这样的构图拍摄，只要控制好整体的曝光亮度即可，人脸是不会黑的。

除了利用建筑和树木充当背景来控制逆光，也可以在拍摄人物特写时利用人物头顶来控制逆光。方法也是一样的，当我们近景拍摄的时候，构图时让人物头部遮挡住大部分天空的同时，让太阳光卡着人物头顶边缘射进画面即可。

利用好背景，即使在正午烈日下，也可以拍好逆光人像照片。这是我在人像外拍课上的讲解照片，是没有做过后期的原图。当时是中午（11：50），我选择的背景是小巷和大树。太阳处于很高但略微偏人物身后的位置，可以看到人物头顶处的光很明显，我选择蹲下以低位上扬镜头拍摄，通过调整角度拍到逆光的光晕。我当时没有采取任何补光的措施，因为构图画面里没有明显过亮的区域，人物所处的背景都比人物暗一些。另外，我拍摄的时候适当增加了曝光补偿，所以没有脸黑的情况。

3. 光影：巧妙利用增加意境

　　有光就有影，这是必然的。外拍人像时，作为逆光人像的延伸，也为了丰富照片的种类，可以把影子和人物一起拍摄到画面中，增加趣味性和意境。将影子拍摄到画面中并不难，只是拍摄时需要注意太阳的高度和角度，它会造成影子长度和角度的不同，当然，也可以通过拍摄时调整取景位置的高低远近，来控制影子在画面中的状态。

拍摄人物与其影子的画面时，需要留意一下整体性。因为影子在画面中所处的位置往往是照片中最亮的区域，其与人物本身的比例大概是 1:1，甚至更多，很容易造成头重脚轻或亮暗不均的情况。所以我在取景时，会特意在影子所处的最亮的部分的周边加入一些暗环境，以兼顾画面的整体协调性。

拍到影子，大多是在拍摄逆光照片时发生和发现的。留意画面的整体协调性和利用好背景的同时，也可以在人物的形体状态方面进行更多的尝试。

4. 寻找阴凉的地方拍摄

　　这种方法看上去有点背道而驰的意思，但请听我慢慢道来。一方面，晴天的太阳光很强，拍摄对象的体感并不舒服，刺眼或暴晒，赶上夏季闷热天气更加折磨人。另一方面，出于对一组照片的丰富性的考虑，也可以拍一些平光的照片。比如，阴天时漫射光的拍摄，对于人物皮肤的体现会更加细腻。这是顺光或逆光拍摄达不到的效果。

　　顺光拍摄人物近景时，皮肤的瑕疵会被放大，给皮肤后期增加的难度也很大；逆光拍摄人物近景时，皮肤的瑕疵可以很大程度地被规避，但冲光的效果会造成更多朦胧感，缺乏细腻感。所以在晴天拍摄时，可以找这样阴凉的地方，就像在阴天拍摄一样，取景时注意避免将环境中过亮的部分带入画面，给人物拍摄一些近景照片，这样对于人物皮肤的体现会更好。

当然，在晴天拍摄时把人物放在阴影里，也许会因为取景构图带入了一些天空或过亮的地方，造成光比很大，很容易把人物拍黑或使天空过曝。所以在传统拍摄中，会通过闪光灯或反光板来对人物进行补光。如果你并没有携带补光设备，或者认为人为补光会让画面显得很"假"、脱离现实，那么这里教大家一个小技巧，那就是在拍摄前期在相机里把对比度等参数调低，增加画面的动态范围，然后适当地将画面拍暗一些，这样在做后期的时候会更加轻松。

阴天、室内或夜景中的自然光

在这一节中，我想对阴天、室内和夜景这些相对暗的环境进行分别讲解，依然是在摆脱额外的补光设备的前提下，如何利用好自然光或环境光。关于拍摄设备，可以适应高ISO的全画幅相机和定焦大光圈镜头固然是最佳的选择，但如果掌握了我前面提到的拍摄方法，则近几年在售的各类相机均可，即使用时下在售的手机拍摄，也是没有问题的。虽然画质肯定无法和相机比，但满足手机端浏览这个定位是绰绰有余的。

1. 阴天：没有光影但有明暗

阴天有许多种，如果是云层很厚且有层次感的阴天，我觉得这是拍摄的好机会。但我想聊的，偏偏是没有云、一片惨白的阴天，甚至是雾天、雾霾天或小雨天。遇到这样的糟糕天气，也可以取长补短地拍摄人像照片。很多人觉得阴天不好，因为光线不足，眼前的世界整体灰沉，但这样就不会有杂乱的光线，光比非常匀称，也很好控制。摄影圈有一种说法是"阴天适合拍摄人像"，其实就是强调了阴天时漫射光对皮肤体现的优势，这是在晴天拍摄人像照片很难达到的。另外，阴天虽然没有光影，却有明暗，合理利用也可以拍到体现光比的照片。最后，无论在阴天怎么拍摄，我都建议在取景时尽量回避天空。

这些都是在阴天拍摄的人像照片，我们可以找到一些规律。取景的时候回避天空，让整体的画面内容和曝光都比较匀称。尽可能地把人往相对小且颜色深的环境里放，突出人物。环境中的颜色除了深，更重要的是有规律的丰富，而尽量避免浅色单调的环境，规避阴天带来的灰沉感。另外，尽量保持人物在画面里状态的协调性和情绪的感染性。在阴天拍摄的画面本身就容易单调，所以把握好人物很重要。

雾天、雾霾天、雪天或小雨天，其实从拍摄角度来说，对它们的处理方式都等同于对阴天的处理方式。其中，雨天和雪天会给人一些特别的感觉，增加照片的故事感。如果雨、雪下的不大，也可以尝试去户外拍摄。

阴天虽然没有光影，但是利用好环境，可以拍到明暗来体现光比。如这张照片，我们是在一条狭小的巷子里拍摄的。前后左右都比较暗，但人物头顶是天空，所以自上而下的漫射光可以将人物照亮，和周边环境的亮度形成明暗对比。

用同样的方法，也可以在连廊中尝试拍摄人像照片。画面右侧体现的是中式连廊的纵深，整体环境比较暗；画面左侧是连廊外侧，明显很亮。光线从左往右慢慢变暗，我们把人物放在中间，让人物的脸部向外。如果是晴天，光比会更强烈，而且会因为连廊外的建筑或树木遮挡阳光而产生杂乱的影子，很多摄影师会采用一些遮光的措施。所以，光比更加柔和也是阴天拍摄的一大优势。

2. 室内：利用窗外自然光，寻找室内环境光

室内拍摄也很常见，室内不仅包括自己家中，也包括酒店、民宿、咖啡馆、书店、博物馆、教堂、商场、展厅、教室、影剧院、酒吧等公共场所，这些都是旅行或外拍时很容易取景拍摄的地方。这些地方大多允许拍摄，只是有些场所会限制使用闪光灯，所以我们要学会找自然光和环境光。如何因地制宜，观察和发现非常重要。

室内拍摄最常见的情况就是靠窗寻找户外的自然光，无论是顺光时窗户射进来的强烈光线，还是背光时窗户射进来的温柔光线，都可以因地制宜，好好利用一下。

在室内靠窗拍摄时，也可以采用正对窗户类似剪影的方式来拍摄。拍摄这张照片时，本来也是要拍剪影的，后来注意到窗外的光线，于是把相机放在地板上仰拍，把逆光拍到了画面里。

除了窗边的自然光，还可以寻找和利用室内的环境光源。这张照片就是利用商场公共区域墙壁顶端的射灯拍摄的。我观察到墙壁射灯的位置和方向，让人物去顺应光线走势，取景的时候规避掉商场中的其他元素。

展厅里的灯笼，除了起到体现古代元素的作用，还可以对人物脸部进行补光。

在很多室内的公共区域都可以找到亮度很强的射灯，往往会照亮某一个展品或某一处参观区域，利用好这些射灯的高光，也可以尝试一些逆光的人像拍摄。

3. 夜景：利用好公共环境的光资源

　　天黑以后，大多数场所会依靠公共设施的照明来保证人们"目所能及"。我们拍夜景时，往往会选夜景很美的、热闹的地方，很少会选环境漆黑一片的环境。这类场所本身在公共灯光的数量、亮度及布置方面都不错。利用好这些环境光，也可以拍摄一组不错的夜景人像。当然，如果你想在这类夜景环境中比较任性地拍摄，那么最好还是准备一个补光设备，如简易便携的 LED 灯，或者使用手机的手电筒功能。这样的话，人造光与夜晚环境光相结合，会让你的拍摄有更多的可能性。

如果选择在天没完全暗，但路灯都已亮起的时候拍摄，得到的夜景照片的颜色会更加丰富。可以借用路边的路灯给人物脸部补光，以街景和渐渐变暗的天空为背景拍摄。

在整体亮度并不低的夜景环境中拍摄，往往更加简单一些。例如，日本的列车月台内，环境光比较均匀，把人物放在顶部有灯管的地方，可以获得一些补光。

在商业区或闹市区拍摄夜景，其实最好利用的环境光源就是商场的橱窗。拍摄的时候让人物的脸部
转向橱窗内即可。另外，灯牌、路牌、广告、小摊位的照明和车灯等也都可以利用。

让人物与环境元素产生关联

恋爱约会时，心情大好的女孩子常有哪些举动？她们对身边事物总是敏感而好奇的。例如，活泼的女孩子在路过镜子时会整理衣装；会拿起店里可爱的玩具爱不释手；走在窄巷子里偶尔会用指尖触碰墙面；走在公园里会拂过花丛然后低头闻一闻，嘴角上扬等。当然，安静的女孩子同样也会有类似的举动。例如，她们会拿着饮料在街头凝望，会坐在窗边望着窗外发呆，会靠在栏杆旁听你讲话，或者只是拎着包走过人行道等。在描述的这些画面中，人物在产生不同的情绪变化时都与不同的环境元素自然而然地产生了关联，这些瞬间都是真实和自然的。如果多留意，这些都可以作为人像拍摄的素材。

外拍人像时，可以多借鉴类似的方法。在一步一景的变化中，新鲜感在给予我们感观刺激的同时，也会带来拍摄上的灵感。当走到有感觉的地方，或是看到某个特别的标志物时，我会琢磨该场景会与人物本身可以产生哪些互动或融合。尽量多地发现一些有意思的环境元素，然后让人物与之互动、产生关联。取景时考虑画面中人物与元素之间的协调性和平衡性，这样拍出来的环境人像，会比单独拍人物本身要有趣很多。

在这些拍摄案例中，都采用了"让人物与环境元素互动"的方法，依次是闻路边的小花、喂食公园里的小鹿、触碰桌面上的盆景、用树叶挡住眼睛、背靠个性的路牌、在窗边用书遮挡太阳、抛洒秋天的黄叶，最后一张是依偎、轻抚着一堵白墙。通过与这些元素的互动，让人物有了更多的情绪、姿态和表现，相比直接拍摄人物本身要丰富很多，也可以让人物很容易地融入环境里。

除了让人物与环境元素互动，也可以让这些元素配合完成构图。虽然他们之间没有直接产生关联，但彼此呼应，也是很有意思的尝试。

除了水面能产生镜面效果，我们在外景拍摄时利用更常见的各种形式的玻璃制品，如玻璃门、栏杆、桌面、橱窗等，通过调整取景角度，也可以制造出镜面效果。把这些当作环境元素来协调构图，也很有意思。

在不同的环境中取景时，有时会遇到水面，可以利用水面的倒影制造出镜面效果。这种方法也越来越多地被喜欢摄影的朋友们尝试用来拍摄人像照片。

1. 创造有意义的环境元素

除了利用环境元素，也可以创造环境元素，也就是提前准备好拍摄道具。我不建议像传统人像拍摄一样来理解道具，千篇一律的使用气球、鲜花、皮箱、毛绒玩具等，为了拍道具而准备道具容易显得刻意、死板。可以尝试通过道具来挖掘和表现人物的某些特质，如结合拍摄对象的成长经历，兴趣爱好、专业特长等来准备道具。

这张照片里是一个喜欢弹吉他的北京姑娘，她说自己将这把吉他视为"男友"，无论是出差还是旅行，哪怕是平时市内的短距离移动，她都会拎着这把吉他。所以拍摄那天我强烈建议她把吉他带来当道具，而且我们特意选了有北京特色的胡同来进行拍摄。

这张照片里新娘子怀里抱着的玩具熊，是小时候妈妈送给她的生日礼物，陪伴她成长了 20 多年。这只玩具熊对她来说意义非凡，所以结婚那天也带来一起拍照。

他们是铁人三项项目的忠实爱好者和参与者，共同参加了很多项目的比赛，所以拍摄那天特意带了一个大盒子，里面是各种奖牌。穿着婚纱和西装，配上这些属于他们自己的奖牌，我觉得还是十分有意义的。

2. 环境元素有大有小，把人放到场景中

前面提到的环境元素都是小到触手可及的物件，其实它也可以是大到一定程度的物件，如一棵树、一扇门、一栋房子或某些结构建筑等。我们在这类大的环境元素前取景、构图时，要留一处"空白"给人物，让人物来配合环境完成整个画面。人物若在"大风景"中存在，会平添一份呼吸感或存在感，会比单纯把录风景更耐人寻味；人物若在小场景中存在，也可以协调构图，起到配合环境构图的作用。

如何做到"人入景"？这既是拍摄环境人像很难把握的地方，也是拍摄环境人像很有趣的地方。其实这也是考验和区别摄影师能力的地方，因为即使大家眼前的世界都一样，每个人截取出来的局部也会不一样，而且怎么把人放进去又会有所不同。都说摄影是减法，但这样的拍摄却是在给画面里增加各种元素，反倒更有挑战性。

把前面提到的环境元素慢慢放大，我关注到窗外的这个老建筑屋顶，近处的窗框刚好把它框在了右侧，而左侧留出一处"空白"，于是我让男生站过去，配合这样的小场景完成整个画面，然后以偏剪影的方式将其拍摄下来。

我们把环境元素慢慢放大到一个房间或一扇门，可以发现，我选取的这些场景中都刚好有一处"空白"，可以把人物放在其中配合完成整个画面。

在更大、更广阔的环境中，也可以尝试这样的思路，拍摄"人小景大"的照片。这些照片虽然看不到脸部，但完全可以作为一组照片的补充，提高丰富性。

学会合理与巧妙地利用前景

近些年，利用前景拍摄的方式不再神秘，尝试的朋友越来越多。我也从无头苍蝇般的滥用前景，到慢慢学会合理与巧妙地利用前景。此期间很长，拍摄实践很多，自我否定和推翻也很多。希望我可以把自己总结、归纳的一些经验分享给喜欢用前景拍摄的朋友。

首先，利用前景拍摄可以让画面增添一种朦胧、别致的色彩。你可以尝试用花花草草、窗帘布艺、金属配饰，甚至一张餐巾纸、一个瓶子、一个塑料袋等来进行前景拍摄。如果选用的前景物件足够透亮，且掌握好了自然光线的运用，那么就可以让这种朦胧感、别致的色彩与光线产生互动效果。简单举几个例子来说明，花草是有颜色的，很薄，贴近镜头边缘会给画面带来一种朦胧的色彩；纱布、丝巾甚至是丝袜和头发丝，也可以挡在镜头前增加滤镜效果；也可以尝试将一张餐巾纸或一个塑料袋捅破，分散且不规则地套在镜头上；还可以利用身上的耳坠、项链、手表、平板电脑甚至手机屏幕，从不同方向将太阳光折射到画面里。有时候外拍，我还会把矿泉水瓶剪断，撕成一条一条的，放在镜头前做前景。总之，选材要轻薄透光，有颜色更佳。

其次，利用前景可以帮助我们在取景时规避和遮挡一些不好的环境内容，突出你想突出的重点。如遇到比较杂乱的环境，可以通过遮挡规避它们，让前景协助自己完成画面的构图。可能有朋友会问，既然要利用前景规避杂乱，为何不在构图的时候直接躲闪开杂乱的东西，直接拍人物特写？答案很简单，我想增加多样性，给画面增加一些留白。除了特写，留白可以作为丰富画面的一种手段，给自己多一种选择。而且，往往留白多的人像照片，故事感会更好。增加留白除了追求别致，也是为了给后期的多方面使用留出了空间。

另外，合理与巧妙地利用前景，可以为画面增加一些比较有寓意的主题元素，增加图片的主题性或故事性。外拍时会遇到一些蕴含某种寓意的环境要素，它们或大或小，容易让人产生更多或更深的联想，如有时间寓意的钟表、有信仰寓意的雕塑、有年代寓意的标牌、有情感寓意的饰品、有代表季节的植物等。把它们作为前景放进画面，可以突出一些拍摄的主观表达。

最后，利用前景可以增加画面的空间感或延伸感。

拍摄这张照片时，我特意将窗前大树垂下的树叶当作前景，作为点缀安放在画面右上角，与左下角的人物形成构图上的对角呼应。拍摄时刚好是秋天，树叶呈黄色，顶部又被太阳照亮，也起到了为画面增添一抹颜色的作用。

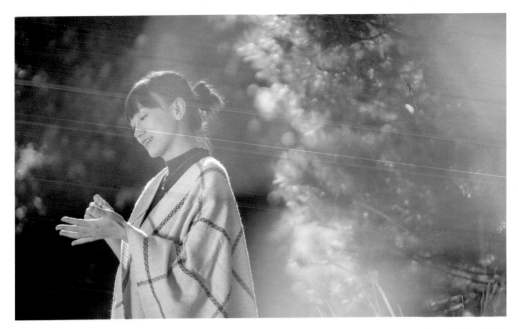

这张照片中有一层朦胧的淡黄色，仿佛给照片加了一层并不规则的滤镜。其实，这张照片是取景时，我蹲在草丛里，将高矮不一的杂草当作前景拍摄的。

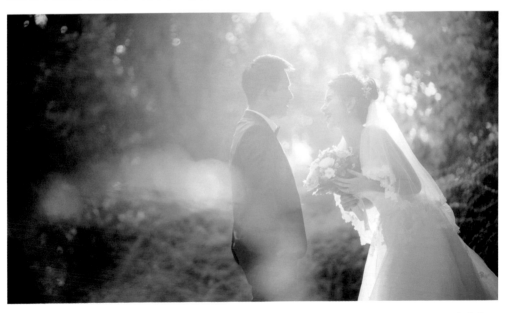

利用同样的方法蹲在草丛里将杂草当作前景，我这次尝试了逆光下的拍摄，可以看到近处的草丛因为太阳的照射形成了不规则的斑点，与光晕混合在一起，给画面增加了更多的意境。

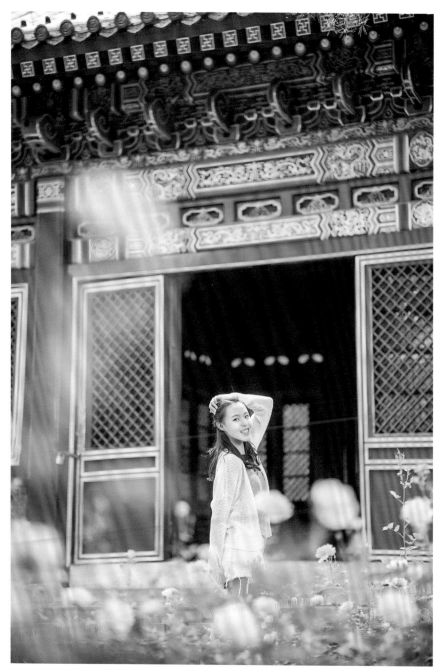

原本在画面的下方就是进入古建筑的石阶和地面，呈灰白色。如果直接拍摄，上面颜色丰富厚重而下面只有灰白色，那么画面从上到下会给人一种头重脚轻的感觉。所以我找到一处花丛并将黄花绿叶当作前景，遮挡了下方单调的灰白色的部分。

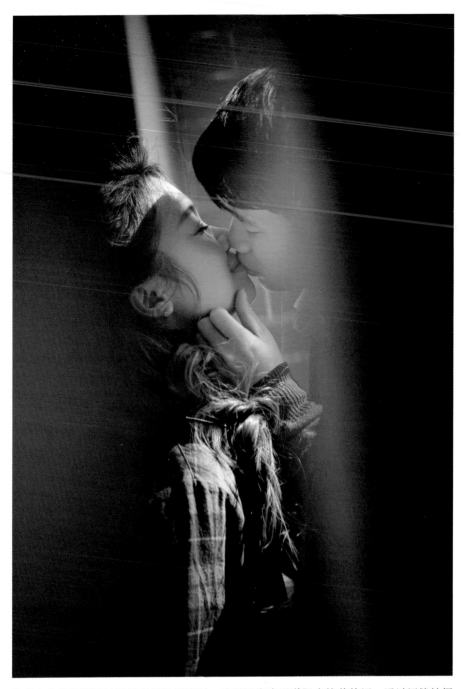

这是在大学校园里拍摄情侣婚纱写真时，我利用连廊通道里半掩着的门，透过门缝拍摄的一张接吻照片。将左右门当作前景遮挡住旁人和杂乱的连廊环境，突出一种神秘性，增加了一些情节感。

进行婚礼拍摄时，类似这样的尝试有很多。门外贴着一个大大的喜字，然后把房门遮掩上，挡住杂乱的床，留有一条缝隙拍摄新娘。前景既挡住了杂乱，又突出了主题。

我在某个展厅留意到了玻璃窗上的文字，想把这些当作前景来使用。于是，我让女生头靠在"是滋味"的文字前，呈现出一种尽量吻合文字内容的情绪。

女生喜欢海，他们从恋爱到结婚，一起去过 8 个不同国家和地区的海。因为第一次去的地方是三亚，所以他们度蜜月时再次选择了三亚。我们把从不同海边收集到的沙粒装入小瓶，用纸条进行标示，并把它们排列在沙滩上当作前景进行拍摄，这对他们来说非常有意义。

类似这些寓意爱情的前景，我还尝试过很多。

在中国台湾旅拍的时候，我在台中认识了一位精通佛学的姐姐。在台中深山某处寺庙外，我给她拍摄了这样的一张照片，将路边的一尊佛像作为前景，把他们拍到了一起，体现她与佛的一些关联。

有时候，我会尝试将一些建筑结构里的框架当作前景，透过不同的框架形状去拍摄人物，既可以增加画面的空间延伸感，也可以丰富一组照片的取景类型。

我之所以要在拍摄时保留下方作为前景，是想保留更多的空间感。另外，这样的构图以前常见于杂志里的图片，下方的留白处可以添加文字。

反思构图和探究取景视角

其实细心的朋友会发现，我分享人像拍摄思路和方法的初衷是帮助大家把一组人像照片拍得更加丰富、与众不同。当然，有很多朋友对人像摄影的追求就是把人拍美，这并没有错。于是"人美怎么拍都美"的说法盛行，大大忽略了摄影师的作用。网上大量的人像作品在构图方面趋于雷同，只是人物的造型颜值和后期的色调会有所不同。

我翻出了自己12年前刚买相机不久，参加人像外拍活动时拍的一组照片。整组照片无论是远景拍摄还是近景拍摄，都是直接拍摄的人物本身，基本上是"抬头低头各一张、往左看往右看各一张"的思路。服装颜色、场景选择、人物状态等没有任何主观性，用光全靠后期提亮，构图基本上是"人物居中、填满画面"。在整个的拍摄过程，我基本上是被模特带着走的。好在模特的颜值"在线"，不至于拍得不堪入目。

早些年千篇一律的人像照片拍多了以后，我开始琢磨一些问题：如何让一组照片更加丰富？如何让自己的照片和别人的照片有些差异？面对已经形成摆姿套路的模特应该如何应对？于是，我开始在人物的情绪、姿态、构图、用光和视角等方面下功夫，力求每一次拍摄的图片尽量丰富起来。

这一节我们聊到了构图，其实我在第四节提到的"与环境元素产生关联"，以及在第五节提到的"学会合理与巧妙地利用前景"，都属于构图学习的范畴，而且非常重要。如果你在百度上搜"人像构图"，会有很多图文，如"九大构图法""六大构图技巧"等写得都很好。关于人像构图的方法比比皆是，且介绍得头头是道，但应用起来却总是无从下手，这是初学者常见的问题，将课本知识套用在实践中而不太能灵活掌握。所以我换了一种方式来研究构图，针对在外景拍摄中遇到的各种大小元素和场景挖掘合适的构图方法。

在众多的构图方法中，大家最常用的就是中心构图法，也就是无论在哪里拍摄，无论是拍摄远景还是近景，都把人物放在画面的正中间。我至今也会拍中心构图的照片，只是要控制这类构图所占的比重，不宜太多。所以我在拍摄的时候会给自己加一些小约束，如环境很特别、很对称，或者加入逆光的效果，或者加入前景的东西，或者让人物的情绪显得不那么"平等"。

其实，从事了这么多年的拍摄工作，任凭拍照对象和取景地变化，我最常用的构图方法，依旧是朴实的九宫格构图法，也称黄金分割线法或井字构图法。换句话说，就是无论是拍摄远景还是近景，都把人物整体、人物的脸部或特写时的眼睛放在画面偏离中心一些的位置，可以往上下左右偏，也可以往4个斜对角的方向偏。这样的话，原理上画面会因为主体偏离中心而产生失衡，但拍外景有太多可以用来充当背景的元素，如果可以把人物和环境元素有机结合起来，那么即使就用这一种构图法，也可以拍出很多丰富多彩的照片。

这些是关于"引导线构图"的尝试，其实这种构图法在平时拍摄中并不常用，它受客观环境条件的约束。生活中最常见的引导线就是各种栏杆，有时候也可以尝试使用地面上的箭头或线条。

再有就是"对称构图""镜面构图""对角线构图"等，这些和我在前面两节提到的环境元素都有重复。

总之，关于构图，最经久不衰的方法就是儿宫格构图法。建议大家结合在不同环境中遇到的不同场景和元素，灵活运用。一定不要忽略画面背景的选择，它可以在用光和构图两方面来帮助你构建画面。

另外，为了追求图片的丰富性和差异性，除了构图，取景视角的把握也很重要，它直观地反映着我们每个人看同一个世界和事物的不同角度。通过这几年的拍摄实践，对于拍摄视角问题，我想从相机本身与地平线的位置关系来诠释。

对于大部分人来说，拍照片常用的视角就是站立拍摄，拍高处的东西就仰拍，拍低处的东西就俯拍，拍摄任何事物都以自己眼睛的高度为准。于是成年人用相机拍照片，大多数视角比较雷同。其实在实践中，拍摄角度的选取是很随意的一件事，更多角度的尝试，才会体现更多的个性。除了常见的站立平拍，高角度和低角度也可以带来不同的视角。

高角度的拍摄视角很好理解，即拍摄者的取景位置要比拍摄对象高，类似俯视效果，可以垂直俯视，也可以斜侧俯视。

左上：在酒店的台阶上，我从上往下拍摄。右上：拍摄对象躺在甲板上，我站立弯身俯拍。左下：借用学校教学楼里旋转的楼梯，我在最高处，拍摄对象在最下面，手持相机伸到中间的位置向下垂直拍摄。右下：下楼梯的时候，让走在前面的女生回头，从这个角度可以拍到很好看的脸型。

其实在实际拍摄中，这样的高角度拍摄并不常用。相反，低角度拍摄大约占据了我80%的拍摄。尤其是在拍摄人像的时候，即使是平行拍摄，一般也建议把相机取景的高度放在与拍摄对象胸部或肚子平行的高度。所以，我们看到很多职业摄影师都是弯腰、下蹲，甚至是趴在地上拍摄的。因为，在降低相机取景高度的时候，位置越低视角会越特别。

低角度拍摄又分为低位仰拍和低位平拍。低位仰拍，就是把相机位置放低，然后将镜头上扬拍摄，这是我最常用的方式。如果是广角镜头，很容易把人物拍得很高大，再采用中长焦段的镜头进行半身拍摄的话，人物在画面中的主角感会更浓，这是我个人的主观感受。低位平拍，是指将相机位置放低，然后镜头依然保持水平拍摄，这样会加大地面在画面中的比重，如果用中长焦段的镜头拍摄人物全身照片，很容易让人物的下半身显得短小。出于环境和画面感的考虑，我会在后期把人物腿部拉长。总之，在不同的环境中，可能还会有更多的区别，所以要因地制宜地取舍和尝试，多多体会。

我找了几张自己平日拍摄的花絮，大家可以从照片中直观地看到我拍摄的常态，我会把相机放得比较低来取景，有时候甚至贴近水平面。

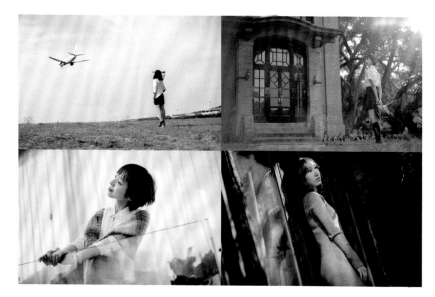

我习惯用中短焦段的镜头（如35mm或50mm），以低位仰拍的方式来拍摄人像照片。这样拍摄全身的时候，既可以微微起到提高"大长腿"的效果，又不走形、失真。拍摄半身或近景的时候，也可以适当地修饰脸型，尤其是拍摄侧颜，对气质的凸显有一定的作用。因为我自己分享的80%的人像照片都是采用低位仰拍的方式拍摄的，所以就不做过多介绍了。

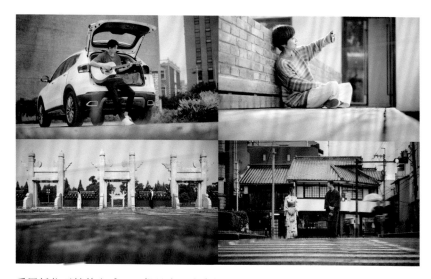

采用低位平拍的方式，一般是出于丰富性的考虑，作为一种尝试，换个视角观察人物，感觉还不错便保留下来，后期可以对画面下方的大面积留白进行裁切。另外，低位平拍，在表现建筑和街道的时候，和我们平时站立观看到的会有所不同。

前面提到，低位平拍会加大地面在画面中的比重，这样一来，对于一些比较特殊的"地面"，反倒可以借此机会来凸显效果。如有浪花的海面、有线条的木地板、平静湖面及地板瓷砖的倒影等。

第七节 改良版的引导人物情绪秘籍

起初，我喜欢上人像摄影，就是因为被照片中人物的情绪所吸引，至今我依然认为情绪和情感才是人像摄影的精髓。其次，我才会关注颜值、用光、构图和后期色调。我会琢磨那些打动自己的人物情绪是怎样被拍到的，然后不断通过拍摄实践去体会和挖掘。当然，如果拍摄对象是专业模特，情绪方面的拿捏便会非常简单。可是如果拍摄对象是身边的普通人，如何把他们的情绪调动起来，是我觉得最难把握的。技术可以学习，但调动情绪太难了。

拍人像照片的，必然要与人有沟通，这也和摄影师的性格有关。有的人天生就很有感染力，善于讨人欢心，他们在引导人物情绪时会得心应手。所以有一种说法：怎样性格的人就会拍到怎样性格的照片。所以，我曾略有自卑，因为我相对内向且不擅长社交。通过这么多年的磨炼，这种状况有所改善。经过长期拍摄各类人物的实践，我自己总结和发现了一些可以帮助引导对方情绪的方法。这一部分，我没有翻阅和查看过任何资料和书籍，所以算独家秘籍，如有雷同，真的纯属巧合。

第一次总结自己引导人物情绪的方法，是在 2013 年；经过几年的拍摄实践，第二次总结是在 2016 年；这次又过了 5 年，我的拍摄经验积累了更多，再次总结关于引导人物情绪的方法，所以称之为"改良版"。我把当初的 10 个方法提炼为 8 个，并且在个别地方做了小小的改变。

1. 渗透剧情并亲身示范

我们拍环境人像的时候，无论是室内还是室外，都带有不同的环境。不同的环境，会给拍摄者带来不同的感官刺激，使其脑中会浮现或想象一些画面，其实就是幻想一些剧情。想象着，如果我是他（她），我会在这个环境里做些什么。然后，摄影师要像导演和演员说戏一样，与对方沟通自己的设想，让对方像演员一样表演和诠释出来。在这个过程中，摄影师最好直接给对方示范出来，让其模仿自己。如果只是语言描述，有时候并不能表达得很清楚，会浪费很多精力。拍完之后，如果有必要，可以再通过照片直观地与对方沟通，进行更多的尝试来完善自己想要的画面。

172　野路子玩摄影（第二版）

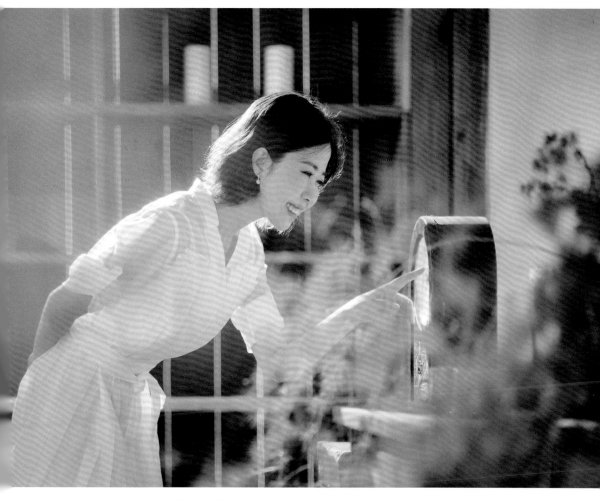

我们在一处比较复古的场馆里拍摄，看到桌上放着一个老式钟表。我当时注意到了她头顶的射灯，还有我近前的绿植。所以我想利用射灯打出轮廓光，让绿植充当前景，让钟表作为环境元素，给人物安排一个状态。我和她说，假装自己对这个钟表比较感兴趣，弯下身去触摸，摸摸顶部，摸摸表盘玻璃，表现各种好奇和欣喜的样子。然后我上前做了一些示范，想象并演示了各种因为好奇会有的状态。拍摄时，她进行了各种诠释，我便在这个过程中进行了拍摄。

2. 重复再重复，笑场也记录

　　我们可以给拍摄对象安排一个小动作，让她反复去做，而且是反复再反复，在这个过程中她可能觉得别扭，或者突然有了一个小失误，出现笑场，有了情绪，这时马上去抓拍。其实，我们拍人物自然的情绪时，笑是各种情绪中最容易捕捉到的，但笑得发自内心才真实。如果你比较木讷，不会讲笑话逗人开心，也不愿意难为自己来取悦对方，那么也可以用简单粗暴的方法，"逼"着她傻笑，比如，一直念叨"笑啊笑啊"，反复地劝说加玩笑式地逼迫，有可能她会因为自己"笨"而笑了，也有可能她会觉得你的方式太傻而笑了。每个摄影师的性格不同，方法也不同，可以慢慢尝试、体会。

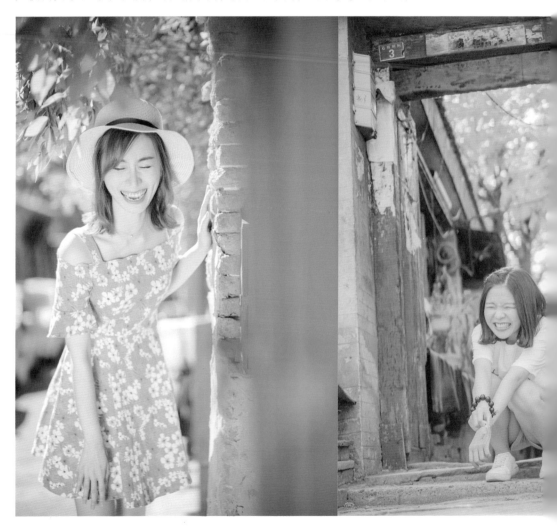

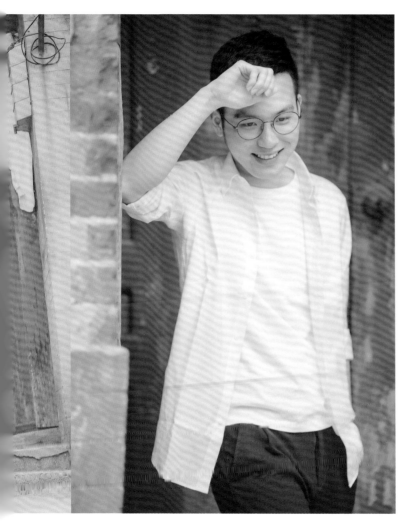

前两张照片里女生的笑都来自笑场，真实而具有感染力。当时，我让她们重复一些小动作，在这个过程中捕捉到了一些她们因小失误而笑场的瞬间，我自己很喜欢，因为每次看到都会被感染。第三张照片里的男生相对腼腆，我逼他笑，可每次都无法令我满意，总觉得太"假"。试了很多次，最后他终于忍不住不好意思地对我说："你别让我笑了，我真的不会笑"，说完低头笑了一下，这个瞬间被我抓到了。

3. 让出主机位

有机会的话，你可以尝试一下双机位的人像拍摄，然后把主机位交给你的朋友，让这位朋友根据他自己的意图去支配和安排拍摄对象。但是你别闲着，在他们的沟通过程中，你要时刻通过取景器里瞄准他们。在他们的拍摄过程中，可能有一些笑场和重来，但这期间他们所有的表现都可以作为拍摄的素材，这样拍出来的情绪是自然流露的，表现出的是最真实的状态。

我和摄影师 A 一起拍摄，A 作为主摄影师指挥姑娘坐在石台上摆姿拍照。拍完以后，摄影师 A 在回看照片的过程中，女生不由自主往前探了探身并带有好奇地笑着问A 刚才拍的怎么样，我在一旁不经意拍到了女生的这个瞬间。

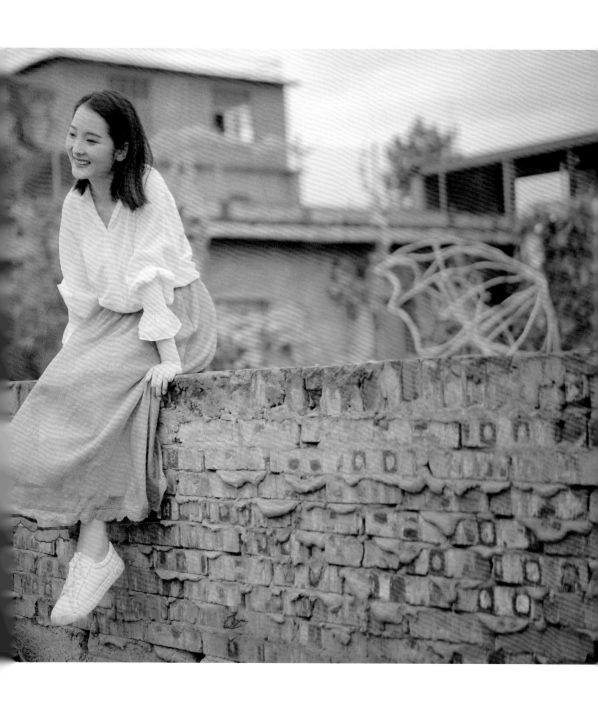

4. 让他（她）舒服，做他（她）自己

　　每一次拍摄人像照片，摄影师和拍摄对象都有一个沟通的过程。一开始彼此都会有些尴尬，或有些不好意思和小心翼翼。但摄影师不要放弃观察对方，随着拍摄的展开，彼此会慢慢变得轻松、不再紧张。这个时候，沟通会更多，了解也会更多，让拍摄对象在这个状态下，做一些他（她）自己熟悉的动作，这样会更自然，也会让拍摄变得更加从容。

拍摄前，我和男生进行了很多关于拍摄思路的沟通，就像采访一样了解了一些他的生活习性和兴趣爱好。因为要拍一些图片故事，我还特意准备了拍摄的小脚本。拍摄当天，我尽可能地还原了他平时的生活，让他在拍摄的过程中不会觉得很累。这样拍出来的照片不仅更加生活化、故事化，也更加真实。

5. 快门不要停

都说"好记性比不过烂笔头"，对于拍摄来说，不停地按快门，其实也是勤能补拙的一种方法。因为，只有不停地拍，才有可能捕捉到对方不经意却特别自然的笑，或者你刚好想要的瞬间流露的情绪。说到这里，也许有人会提到"出片率"这件事，认为狂按一通快门总会有几张好看的照片。但我所倡导的"快门不停"，是建立在摄影师十分清楚自己想要什么的基础上的，并不是毫无头绪地瞎拍和乱拍。我觉得，如果能拍到一张自己想要的画面，让我按成百上千次快门我也甘愿。所谓的"决定性瞬间"并不是按一下快门就可以获得的，这与战地记者、体育记者、野生动物记者和会议记者的拍摄理念有些相似，拍摄精彩瞬间是经验、想法、运气和快门共同协作完成的。

岸边有一排柳树，从岸上到湖边刚好有一个斜坡台阶。我脑子里想象的画面是女生抱着吉他，开开心心地从台阶上面往水面的方向走，人的状态可以是非常开心且手舞足蹈的，有一种春意盎然、希望勃发、朝气十足的感觉。于是，我让女生在斜坡上摆了几个姿势，但感觉不是肢体别扭就是情绪不到位，很难协调。索性，我让她上下走起来，然后在一旁用连拍的方式拍摄。刚好有一瞬间，女生险些绊倒自己，她略有趔趄前倾着大笑起来，我便拍到了这个瞬间。

6. 放音乐营造氛围

放音乐有两种选择，一种是公开外放，主要是给拍摄对象听的；另一种是通过耳机播放，给拍摄者自己听。前者应用得比较多，大多适合相对安静的环境，选择一首适当的音乐，让拍摄对象慢慢地放松心情，将自己内心真实的状态体现出来。第二种方式适合偏感性的摄影师，听音乐可以激发自己的想象力，通过音乐的熏陶可以勾起脑中更多的画面感。拍摄的时候，摄影师可以一边佩戴一只耳机给自己放背景音乐，一边和拍摄对象进行沟通。

左边的照片是在咖啡馆里拍摄的，人物状态得益于现场播放的音乐；右边的照片是在工作室内拍摄的，人物状态也得益于现场播放的音乐。在这样相对安静的环境中，音乐的作用还是比较大的，可以很快消除因为不熟悉带来的客气和尴尬的感觉，引导人物很快进入状态。

7. 找一个陪聊的朋友

　　找一个陪聊的朋友和让出主机位的情况类似，都是为了避免紧张、追求自然的瞬间，以及转移拍摄对象的注意力。可以建议对方在拍摄时带上自己的朋友，因为其在朋友面前不易紧张，在他们互相聊天的过程中拍摄对象可以较易呈现出其最放松的状态。采用这种方式需要注意两点：一是把握好拍摄对象与这位朋友的关系，结合自己的拍摄风格和题材，避免由于人物关系产生适得其反的效果；二是摄影师要兼顾、协调好这位朋友的状态，以免在拍摄过程中，这位朋友会觉得无聊而间接影响大家的积极性。

　　这张照片是在我的人像摄影外拍课上拍到的，其实现场不止一个"陪聊"的朋友。就像和小伙伴一起拍照一样，把气氛调动起来，在一旁的朋友也会跟着起哄夸姑娘美丽，夸光线好等，然后嘻嘻哈哈，女生自然就不会紧张了。

8. 真的互动起来

　　摄影师可以尝试一边举着相机拍摄，一边和拍摄对象真的互动起来，从而获得第一人称主视角效果的人物动态瞬间，对方在互动过程中的情绪瞬间，一定是最自然的。拍摄对象的身体一定要动起来，掌握好程度。互动的方式有很多，如互相追跑打闹、砍雪球、扔树叶、拉扯绳子或围巾、在水边撩起水花等，也可以是拍摄者与拍摄对象进行肢体上的接触。你既可以提前准备，也可以就地取材。

　　冬天的北京很少有这么多积雪，而恰巧在大雪天出现在故宫，已经是一件越来越难的事情。所以，当年拍摄的这张照片我至今还是很喜欢。言归正传，拍摄的时候，我让女生还原打雪仗的状态，然后往我肚子上砸以避免相机被袭。同理，夏天的时候，其实也可以尝试用撩水的方式去互动。当然，互动的方式并不限于雨雪，只要能挖掘出拍摄对象更自然的状态的方式均可。

挖掘人物并尝试拍摄图片故事

在学习人像拍摄的最后，我想给大家分享另一种拍摄思路，那就是根据不同人物的不同人生状态、工作职业、以及爱好或成长经历，来拍摄一组属于他们自己的图片故事。这种拍摄的目的并不是单纯地记录美，而是记录真实，通过镜头语言把这些真实且独一无二的故事描绘下来。

我觉得这样的拍摄更有意义，也更有意思。虽然在我每年的客片拍摄中，还是以常规的写真拍摄为主，对图片故事感兴趣且愿意给自己照片加入生活经历的朋友其实并不多。但哪怕每年只有一两个这样的图片故事的拍摄，我也会很兴奋。它是推动我多年从事人像拍摄的动力，也是我继续保持对人像拍摄热情的源泉，因为不多，所以格外珍惜。

在拍摄这类照片之前，我们一般先结合对方的意愿和生活状态进行一个大方向的定位。比如，是童年、青年、中年还是老年？自己的故事，还是和伴侣、家人、同事或有同好的朋友的故事？然后会和对方有一个比较深入的沟通、了解，挖掘更多相关的生活事例，作为拍摄素材的备用，然后把每一条可以通过拍摄实现的画面暂时罗列出来。最后根据每一条涉及的地点、环境、服装或道具做一个小的拍摄脚本，依次去准备。拍摄的时候，也许需要根据现场的情况进行临时调整，但镜头语言非常重要，这与前面几节讲到的关于环境人像拍摄的用光、构图、视角有关，尽可能让一组图片故事在保持真实的前提下更加丰富，增加一定的观赏性。

我翻出了近些年拍摄的 12 个图片故事的案例，进行简单的分享和回顾。

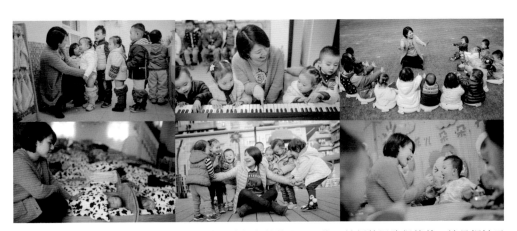

这组图片的拍摄对象是一位幼儿教师，她在成都市某幼儿园工作。拍摄的思路很简单，就是把她平日工作的状态真实捕捉下来，尽量全面。因为要和孩子们打交道，所以在拍摄的时候，除了对于互动状态的把握，对于情绪的捕捉也很重要。

这组照片的主题是"失恋",相比上一组照片的欢快氛围,这组照片会比较压抑。这是一个真实的案例——一个北漂女孩恋爱 3 年的爱情回忆。我们拍摄了两天,驾车行驶了 320 千米,在北京依次去了 12 个爱情发生地,每一个场景都与他们的爱情故事有关,拍摄的过程也是一次回忆的过程,我们特意选在北京的冬天拍摄,烘托一种萧条的氛围,也许和正能量的故事相比反差很大,但这也是一种记录。

有一年车展,我拍了一组"车模的一天"主题照片。那天,我跟拍她从早上四点多起床、自己做早餐、出门坐车、车展一天的台前幕后,一直拍到结束后的皮肤保养、深夜回到家后的整顿休息。因为是第一次近距离接触车模,所以我对她真实的生活轨迹并不了解,所以在从早到晚的拍摄过程中,我需要随机应变。在一些可以干预拍摄的环节,我会有一些设计。但大多数情况下的拍摄是无法干预的,因此我只能尽力抓拍。

这些年拍了上百对夫妻、情侣的婚纱照、情侣照，遇到过各种爱情模式。比如，多年恋爱修成正果、异地恋、校园恋情、职场恋情、蜜月旅行、结婚周年纪念，或者有了宝宝之后，再次回到当年拍摄婚纱的地方拍摄一组对比照片等。这组照片里的小夫妻就是从校园恋情走过来的，我们特意回到他们学习和恋爱的学校，拍摄了这组毕业照和婚纱照的对比照片，我觉得很有意思，对他们自己来说也很有意义。

这组照片是在 2014 年年初，我去香港旅拍时拍摄的。她是一个北京女孩，在香港读研并工作，已经在那里独自打拼了 10 年。她希望有一组照片可以纪念自己这 10 年的状态，所以我们去了很多对她来说有意义的地方，如她经常坐车的车站、曾实习过的公司、曾经上学的地方和租住的公寓，还拍摄了她最爱吃的东西等。我记得那次拍摄也是为了尽量完整，从白天到晚上到处拍，很辛苦，但一组照片拍下来，我觉得一切都值得。

这是一次挺特别的闺蜜照，并没有采用以往穿得美美的、拍得美美的形式，而是加入了她们自己的故事。她们是在职场中相识相知成为彼此生活中的好闺蜜的，所以我从3个维度进行了拍摄，分别是公司里的状态、私下聚会玩闹的状态，以及一起逛街购物的状态。我觉得这样加入了故事情节的闺蜜照，对她们来说，无论什么时候再翻看，都很有意义。

这是应之前拍过的某新娘之邀，给她的奶奶拍摄的一组图片故事。拍摄的时候，奶奶已经72岁了，因为老伴去世得早，所以她一直自己一个人生活。虽然奶奶的耳朵不好使，但她的心态特别好，儿女们也都很孝顺，每年都会轮番接奶奶到各自家里住几个月。通过详细的沟通、了解，我总结、拍摄了一些奶奶平时生活中的习性、喜好和状态。我记得，最后我们还驱车到京郊采育村的老房子拍摄，那是奶奶的老房子，有很多念想。

　　↑义之的北漂姑娘就要离开北京了，她想以照片的形式来纪念自己和这座城市的情感。她说，拍这组照片是想给北京写一份情书。拍之前，我让她写了写自己与北京的关联、回忆或故事，以便拍摄时可以有更多的想法和灵感。我记得那次整整拍了一天，去了北京有标志性的胡同，拍了红墙，去了银杏林，最后还去了亦庄那家她常去的咖啡店吃了她最爱吃的蛋糕。

他是一位"90后"的男模,来北京从事模特工作已经有5年了,一直处于自由职业的状态。在外人看来,不用每天朝九晚五、自由地生活是一件特别令人羡慕的事情,更何况做模特可以每天到不同的地方,认识不同的人,穿着各种好看的衣服,拍好看的照片。而私底下,他是一个很安静、很宅的男生,对工作和生活的态度比较随遇而安,并不喜欢盲目地追名逐利。这次的拍摄大概用了两天的时间,我跟着他拍了很多地方。拍之前我也准备了一个脚本,从生活到工作,从家里到片场,还有超市、健身房、商场购物等。

找我拍摄的是这对老人的外孙女,她想给76岁的姥姥、姥爷拍一组照片。除了去公园拍一些简单的写真,我还从他们的老年生活和兴趣爱好出发,做了一些简单的脚本规划。比如,一起逛超市、一起下厨做饭、一起在小区里锻炼身体,以及平日在家的一些状态。对于老年人的拍摄,无论是节奏安排还是拍摄形式,都和对于年轻人的拍摄有很大的不同。既要考虑对方的精力体力,还要考虑他们在镜头前的表现。

这组照片的主题更简单也更普遍，就是女孩和与她朝夕相处甚至相依为命的两只狗狗。拍之前，她跟我详细介绍了这两只爱犬的习性，她在聊起这两只性格不一的狗狗时，喜悦之情溢于言表。我们选择在她生活的社区里拍摄，也是考虑到真实还原她平日生活的因素。

最后一组想分享的照片，是 2020 年在疫情形势下拍摄的。照片中小朋友的爸爸妈妈，我从他们结婚就开始拍，拍到孩子出生到长大。2020 年，孩子 4 岁，孩子的妈妈想拍一组照片留作纪念，于是有了这么一次比较特别的主题拍摄。拍摄的时间是那年的 3 月，北京已经慢慢开放一些公共区域，我们做好了各种防控措施，特意来到代表北京的前门和天安门广场，给孩子拍了他 4 岁的照片。因为那些地方刚刚重新开放，所以几乎没有游客，很是空旷。

第四章

{ 后期智能化后的思路分享和推荐 }

近几年，随着移动端的普及，以及技术手段的不断进步，摄影后期变得越来越简单。另外，相机的数码化程度一直在深化，包括很多手机拍摄 App 的功能也在提高和丰富，把很多从前复杂的后期效果，直接"搬"到了前期的拍摄中，所见即所得，"傻瓜"到按一下就完成了。比如，滤镜拍摄、颜色抽取、二次曝光效果、分身效果等，甚至连证件照，都已经进化到无论你身处何地，只要举起手机自拍一张，就可以生成出纯色背景的标准照，还可以随意更换背景颜色。

这些都是科技带来的智能技术，它对影像行业的影响很大。不过，聊到摄影的后期，我有很多依然坚信的观点：后期不应该独立存在，它也许是对前期拍摄的补救，但绝不是依赖。前期的拍摄非常重要，它应该与后期相呼应。按快门之前，拍摄者应该评估好前期拍摄条件的限制并留出后期的余地。后期可以是一些修正、一种弥补，也可以为二次创作提供更多可能性。但这一切，都基于创作者想要追求的画面，复杂也好，简单也罢。

这本书里讲到两类拍摄，一类是人文风景的照片，一类是人像摄影的照片。前者的后期过程主要是颜色的调整，我很少干预画面内容，因为我认为这是前期拍摄的事情，照片最重要的是真实。后者的后期过程中除了颜色的调整，主要是对人物的修饰和美化，当然要掌握好度。

我在最后一节的后期部分里，会通过手机端的后期软件进行案例的讲解。放弃电脑端的图像处理软件也是顺应了时下大多数人的使用习惯，近几年在售的相机都具有 Wi-Fi 传输功能，许多人在外面拍摄完照片都会在第一时间导入手机，然后在第一时间进行后期处理，并在第一时间分享到微博或朋友圈。再加上这些手机软件功能的日益强大，越来越多的朋友摆脱了复杂的电脑操作。应该说，移动智能化把后期这件事变得简单很多，就连从前非常专业的视频剪辑，也通过各种 App 变得普及而大众化了。

经久不衰的 Snapseed 及其常用推荐

不知不觉在手机里使用 Snapseed 这个软件已经有六七年的时间了。它之所以一直被我沿用至今，大概有这么几个理由：第一，这个软件完全免费；第二，它可以输出高像素的图片；第三，它功能全面，堪称手机界的 PS。

当用相机拍完照片，通过 Wi-Fi 传到手机相册以后，我通常会用 Snapseed 做常规的后期工作。比如，二次裁切，明亮度、对比度、饱和度和色温的调整，或者滤镜效果的增加等。再进阶一些，像画面暗部的调整、杂物的消除，甚至是局部的操作，我都会用到它。

在这个软件的众多功能中，我常用的几个功能如下。

调整图片——经常使用，可以直接对亮度、对比度、饱和度、氛围、高光和阴影进行调节。

突出细节——往往在最后给图片加锐或提高一些质感。

剪裁——做二次构图时，可以进行任意比例裁切。

旋转——偶尔纠正一下照片的水平面。

画笔——可以直接用手指对画面某一处的亮度、饱和度和色温等进行涂抹式调整。

修复——如果照片中有简单且相对独立的瑕疵，点一下就消除了。

HDR 景观——平衡图片的亮部和暗部，但要把握好度。

戏剧效果——在体现建筑或偏硬朗的画面时，增加一些质感。

粗粒胶片- ——可以用来加仿胶片色的几个滤镜，但要把握好度。

晕影——可以用来制造暗角效果，突出主体。

其他功能我很少用到，这里就不做详细介绍了，感兴趣的朋友可以自行试用一下。

案例一：美化常见的风景照片

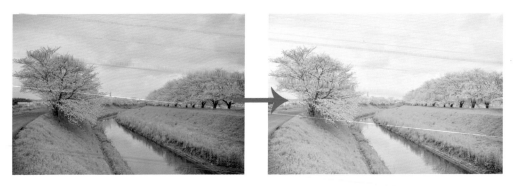

这是一张在阴天拍摄的风景照片，整体偏暗，比较灰沉。我们可以通过后期调整亮度，让颜色更加艳丽和丰富起来。

亮度	+45
对比度	0
饱和度	+30
氛围	+20
高光	0
阴影	0
暖色调	0

首先，我用"调整图片"功能对亮度、饱和度和氛围进行调节。因为调整亮度，整体都会亮，我怕破坏天空云层的纹路，所以相应提高了氛围数值，可以协调画面中亮部和暗部。

由于上面步骤中的提高饱和度是针对整体画面的操作，画面中的绿色部分过浓，而蓝天和樱花的饱和度却不是很明显。所以，我用"画笔"功能单独给照片中天空和樱花树这两部分增加了饱和度。中间示意图红色笼罩的区域，是我用手指涂抹的区域。这个"画笔"功能很直观，可以直接通过手指触摸、涂抹来进行调整。右侧的示意图是调整之后的效果。

接下来，我用"粗粒胶片"功能给照片选了一个比较偏胶片的滤镜。这里有 18 个滤镜；可以分别套用直观看到效果，我选中了 L03 滤镜，大家可以选一个自己喜欢的。

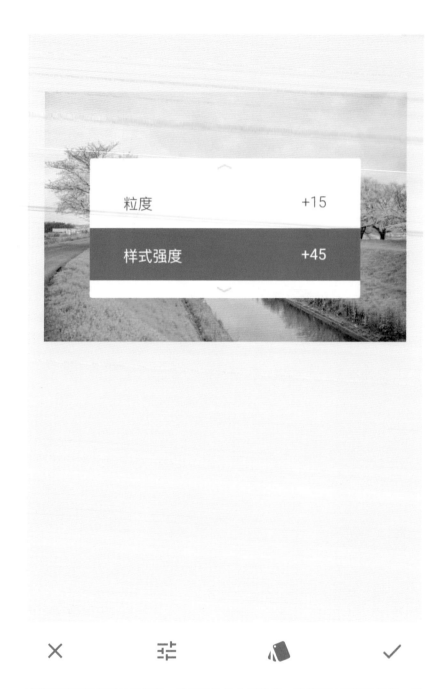

直接套用滤镜容易过度渲染，所以我往往会再降低一些其原始滤镜的强度。所以我将L03滤镜中的粒度和样式强度分别降低了一些，然后保存。原图的像素是6000px×4000px，经过后期保存出来的照片像素也是6000px×4000px。

案例二：给偏硬朗的照片增加质感

刚才是清新亮丽的风景照，这次试一下沉重偏硬朗的照片。这张照片是我在以色列死海边拍到的。被海盐侵蚀的石头顶部刚好露出一个桃心的形状，我用大光圈拍摄了这样一个特写照片。后期的想法是再做裁切，通过二次构图更加突出主体。另外，在颜色方面可以增加对比度，增加质感。

首先，我用"剪裁"功能对照片做了二次裁切。这里既可以按比例裁切，也可以自由裁切。

然后，我用"戏剧效果"功能里给照片增加了一些质感，突出纹理和结构感。我选择了"戏剧2"，然后对滤镜的强度和饱和度重新进行了调节。戏剧效果会自然降低图片的饱和度，所以我在拉低强度的同时，增加了饱和度。

为了突出中间的桃心形状，我用"晕影"功能给照片四周加了一个暗角。

最后，我用"突出细节"功能给照片做了结构和锐化的调整，接着保存即可。原图的像素是 6000px×4000px，经过后期保存出来的照片像素也是 6000px×4000px。

启用 Snapseed 隐藏功能调整环境人像

其实，Snapseed 隐藏着一个"蒙版"功能，在工具列表中并没有把这个功能明示出来，而是要通过查看历史记录的操作来使用它。在我处理环境人像的时候经常会用到这个功能，因为 Snapseed 对景色或事物的调色都没问题，但对人物的调整有限，而且无法单独对人物进行调节。当我们把整体环境调整之后，人物的皮肤尤其是脸部会随之发生变化。而通过这个隐藏的"蒙版"功能，就可以把人物单独"擦"出来，也就是局部复原。

案例分析：我在胡同中给女生拍照，借用了一个非常破旧的红门取景。我喜欢红门上体现的岁月斑驳感，和女生形成很鲜明的对比，所以，做后期时想突出这种对比感。我想把画面中门的部分加深对比度和质感，提高红色的饱和度，人物部分正常处理即可。

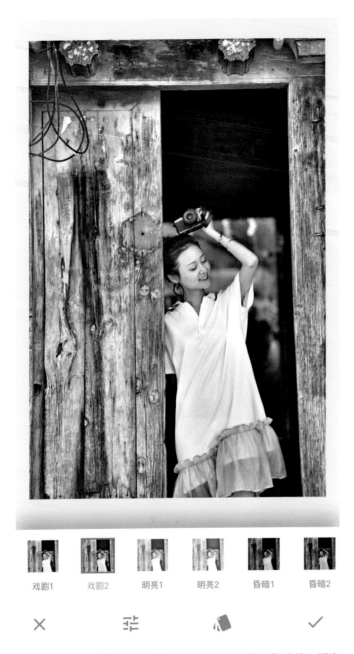

戏剧1　　戏剧2　　明亮1　　明亮2　　昏暗1　　昏暗2

我用 Snapseed 打开原图后，首先用了"戏剧效果"功能，因为我想调一下老门的质感。选择"戏剧 2"滤镜后，可以直观看到整个图片的变化，门的质感有了，但缺少颜色。另外，人物一下子也被"质感"了，变得有些发灰、发黑，但先不管人物。

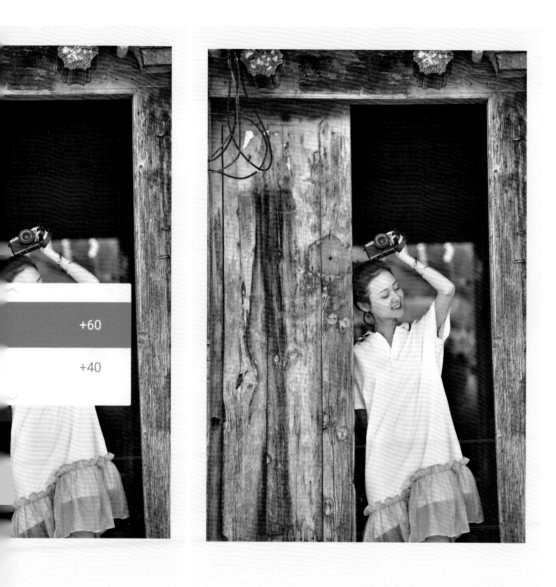

接着，我对"戏剧2"滤镜中的强度和饱和度做了调整。结果是，整个环境的感觉是我想要的，但是人物却变得十分糟糕。于是，我打算启用 Snapseed 隐藏的"蒙版"功能，争取对人物进行局部复原。

打开

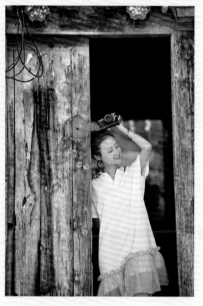

25
戏剧效果

样式　　　　　工具　　　　　导出

点击操作界面右上角左数第一个按钮，可以"查看修改内容"，类似于我们操作步骤中的回顾；然后在右下角，我们刚刚操作的"戏剧效果"中有一个"＜"的箭头，点开以后，再次点击中间的图标，这时便可以进入这个隐藏的"蒙版"功能了。我把复原的程度调到"25"，然后用手指把画面右侧人物部分涂抹出来。通过最右侧的示意图可以看到画面中人物部分变成了接近原图的效果。这说明，这个操作成功了。在这里提醒一下，如果你很难理解"蒙版"功能，那么你可以反复实践，感受一下不同程度的变化，从而熟悉这个功能。

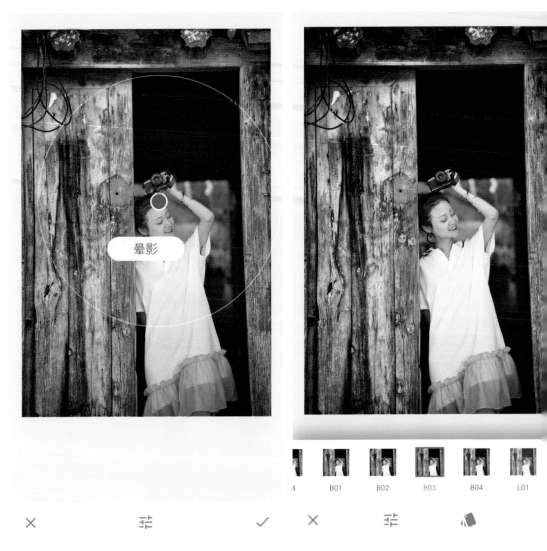

接下来，进入正常的操作阶段。我想突出人物部分，所以用"晕影"功能把人物圈出来，可以调节圆圈内部和外部的明暗关系。

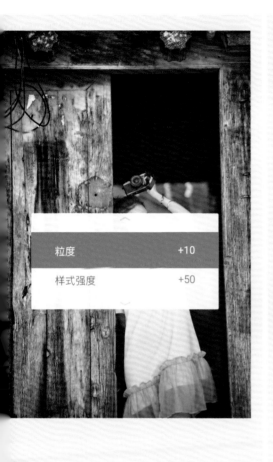

最后，我用"粗粒胶片"功能，给整个图片加了一个滤镜，并调节了这个滤镜的强度和颗粒度。这个操作并不是必须进行的，如果觉得多余可以在上一步之后保存即可。我加这个步骤是想交代，并不是所有的滤镜套用都会对人物皮肤造成损伤。如果有损伤，且无法通过降低强度复原，便可以尝试采用这个隐藏的"蒙版"功能。另外，演示图片中为了突出前后对比的区别，效果稍微做得重了一些，在实际应用中可以把强度再降低一些，最后保存即可。原图的像素是4000px×6000px，保存后的图片的像素依然是4000px×6000px。

第三节 **VSCO：胶片风调色神器**

　　VSCO 这个软件在我手机里停留的时间也很长，它和 Snapseed 一起曾作为我用手机进行后期处理工作的左膀右臂。我一直使用这款软件的理由很简单，它有上百种色调的滤镜，而且还在持续更新和增加。它大部分的滤镜是仿胶片效果，非常不错，最重要的是它也可以输出大图。但它让很多人却步的原因是，它有自己的会员收费制度，付费成为会员，才可以享受所有的滤镜。但如果是免费的状态，只有十几种色调的滤镜可供选用。

　　如果单独用 VSCO 来给照片调色，我建议在选用某一个滤镜之后，进行手动微调。因为每张照片的色彩构成和比重都不一样，同一个滤镜在演示样图和实际操作图片中肯定会有所差别，所以手动微调的工作是非常有必要的。另外，在上百个滤镜中，软件是按照字母分组的，我自己经常关注且常用的滤镜是 A 组和 E 组，对于后来推出的滤镜，我推荐 AV 组和 FP 组。其中，每组包括很多滤镜，按照数字罗列，大家可以在自己实际的使用过程中进行选择。

案例分析：我选用了一张南方老房子的照片，感觉更加适合加入偏胶片的滤镜，可以把旧景象的岁月感突显出来。我在 VSCO 的滤镜里选择了 FS4，这是近期新出的滤镜，仿 Fuji Superia 400 胶片的效果。

这是同一张照片在不同滤镜下的表现，总共有 200 多个滤镜，我截取了 32 个滤镜效果。坦白说，这非常容易犯"选择困难症"。

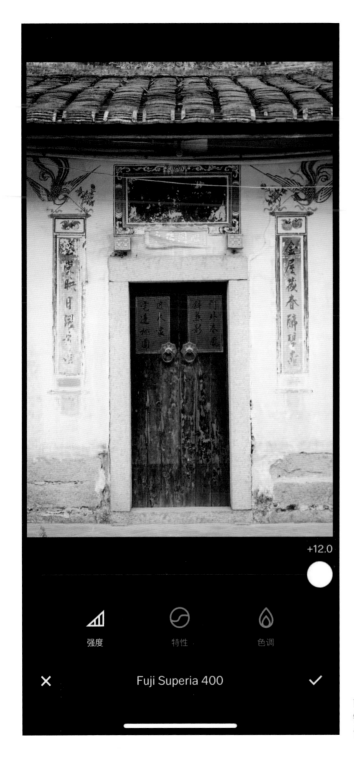

前面说过，我选择的是 FS4 滤镜，可以对滤镜的强度、特性和色调进行微调。

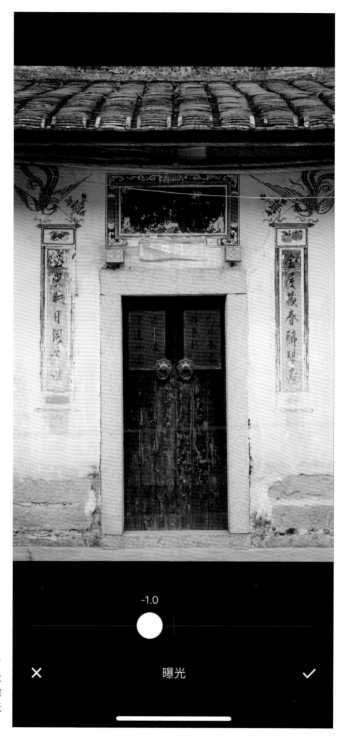

然后，我进行了手动操作，做了一些细微的调整，比如，我注意到照片中两侧对联的下方因为滤镜套用之后有些过亮，于是降低了一些曝光。

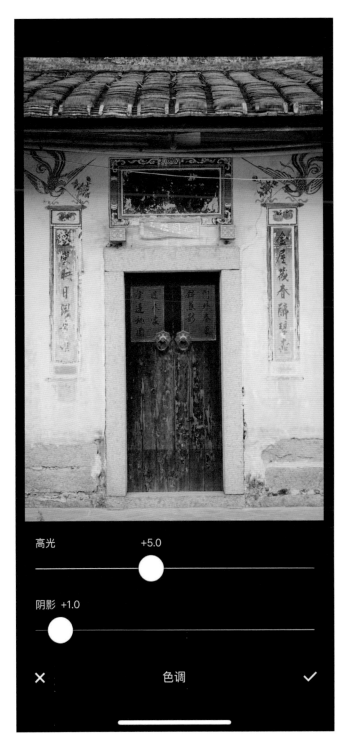

高光 +5.0

阴影 +1.0

✕　　　　　色调　　　　　✓

在画面中，最暗的部分是房檐和门的最上方，最亮的部分是两侧对联的下方。刚才降低曝光之后，暗部就更暗了，所以我在阴影中又做一些增加。

+5.0

锐化

最后，在输出之前，我习惯性地做了一下锐化处理。这张照片原图的像素是 4000px×6000px，保存输出之后的图片的像素也是 4000px×6000px。

换一种思路玩 *Snapseed* 和 *VSCO*

Snapseed 和 VSCO 在后期各自主攻的方向，以及它们的优势和劣势在前面三节中已经有讨介绍，我建议感兴趣的朋友可以用更多类型的图片去尝试。玩摄影，无论是对于拍摄还是后期，真正上手实践特别重要，很多问题会在尝试的过程中找到答案。

在这里，再为大家分享一个新思路和新玩法，就是把 Snapseed 和 VSCO 混在一起玩，把一张图片先后在两款软件中进行操作，可以得到与众不同的效果。

我自己的习惯是先把照片放在 Snapseed 中做基础的调整，如二次裁切、调整明暗，然后尝试用 HDR 功能去协调画面中的明暗，同时把握好滤镜程度，给照片增加一定程度的质感，然后保存输出。再把输出的照片放在 VSCO 里面套用滤镜，选一个自己喜欢的色调即可。采用这种方法，与直接用原图在 VSCO 里套滤镜的效果完全不同，可以获得更好的滤镜效果。

案例一

通过右上角的蓝天，可以看出画面主体是处于背光部分的教堂外立面的局部部分，这部分光比不大。我想通过后期提高整体亮度，保持天空的蓝，增加建筑的质感。

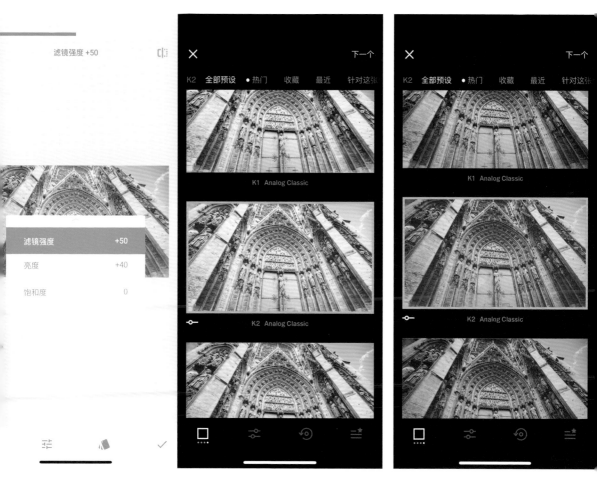

左侧的图片是我把原图放在 Snapseed 中，打开 HDR 功能，然后对强度和亮度做了一定的调整的效果。

中间的图片是我将经过 Snapseed 处理过的照片放在 VSCO 里套用 K2 滤镜的效果。

右侧的图片是未经 Snapseed 处理，直接将原图放在 VSCO 里套用 K2 滤镜的效果。

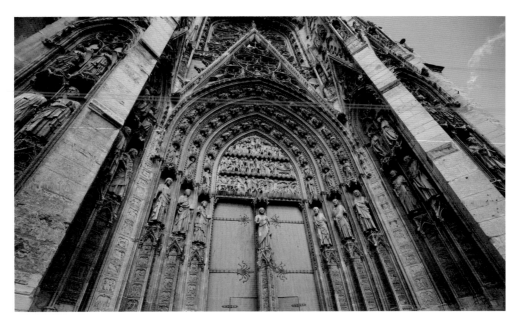

我们通过大图来观察一下，原图直接放在 VSCO 中，套用 K2 滤镜，让画面有了一定的做旧效果和胶片味道，但整体偏暗，灰蒙蒙的。

这是先经过 Snapseed 处理，再放到 VSCO 中套用 K2 滤镜的效果，可以明显看到与上图的区别，我个人更偏向这一版的色调。不过后期调色本来就是很主观的事情，我在这里不做标准化建议，因为每个人的喜好不同，我只把这种差异性做一个对比，分享自己将软件混搭的新玩法。

案例二

这是一张顺光拍摄的照片，画面中的建筑和天空都处于太阳的照射中。当然，我们用相机拍摄的通病就是原片普遍会偏灰一点、暗一点，所以后期处理还是很有必要进行的。

左侧的图片是我把原图放在 Snapseed 中，打开 HDR 功能，然后对强度和亮度做了一定的调整的效果。

中间的图片是我将经过 Snapseed 处理过的照片放在 VSCO 里套用 C1 滤镜的效果。

右侧的图片是未经 Snapseed 处理，直接把原图放在 VSCO 里套用 C1 滤镜的效果。

我们通过大图来观察一下，原图直接放在 VSCO 中，套用 C1 滤镜，让画面有了一定的胶片味道，但整体偏暗、偏蓝绿，而且不够通透。

这是先经过 Snapseed 处理，再放到 VSCO 中套用 C1 滤镜的效果，可以明显看到与上图的区别，我个人更偏向这一版的色调。不过要再次提醒，后期调色本来就是很主观的事情，我在这里不做标准化建议。

案例三

这是我用一张原片欠佳的照片做的一个后期的尝试。这张照片之所以主体非常暗，客观原因是，当天是阴天，没有太阳光把作为主体的铁塔及树林照亮；主观原因是，在取景拍摄时，为了留住天空云层的细节，我有意把图片拍得暗了一些，但把握曝光的时候给主体部分保留了很多暗部细节，加上我对照片宽容度的了解，准备放在后期解决。

左侧的图片是我把原图放在 Snapseed 中，打开 HDR 功能，然后对强度的和亮度做了一定的调整的效果。

中间的图片是我将经过 Snapseed 处理过的照片放在 VSCO 里套用 AL1 滤镜的效果。

右侧的图片是未经 Snapseed 处理，直接把原图放在 VSCO 里套用 AL1 滤镜的效果。

我们通过大图来观察一下，原图直接放在VSCO中，套用AL1滤镜，让画面有了一些色彩饱和度的变化，但依然没有解决主体暗的问题。

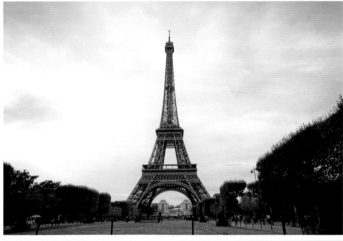

于是，我尝试用VSCO中的手动模式，给图片的暗部进行了提亮的操作。

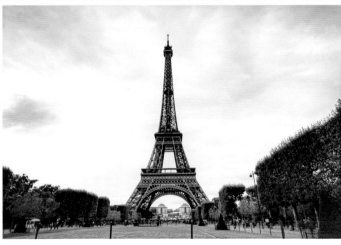

这是我用混搭的方法，将原图先经过Snapseed处理再放到VSCO中套用AL1滤镜的效果，可以明显看到与上图的区别，我个人更偏向这一版的色调。不过依然要提醒大家，后期调色本来就是很主观的事情，我在这里也不做标准化建议。

推荐：一键日系小清新的滤镜

提到后期色调，很多人都喜欢小清新、日系风，这种色调往往会在蓝色和绿色上做一些改良，然后再加一层淡淡的暖色。它很像以前的富士胶片的颜色，给人一种干净和明亮的感觉。也有人觉得这种色调属于治愈系，非常治愈心灵。

有一款手机的 App 叫作"一闪"，它就像很多后期的 App 一样，可以给图片或视频加滤镜，同时还兼顾一些社交的功能。该软件里一共有几十种滤镜，其中在美食分类中有一个叫作"切尔西"的滤镜，我非常喜欢。但我使用时有一个私藏的方法，就是与上一节提到的混搭思路一样，先把照片放在 Snapseed 中通过 HDR 功能做明暗部的均衡，提高一些质感、亮度和饱和度之后保存输出，再放到"一闪"中套用"切尔西"滤镜。采用这种方法，可以把大部分照片变成小清新风，我自己屡试不爽。

有一点需要提醒的是，一定要把握好原图在 Snapseed 中初调的效果，避免太"重口味"，也避免过亮，不要有太大的光比。

这是原图，用 iPhone 7 Plus 手持拍摄的，像素为 3024px×3024px。拍摄当天是晴天，接近正午时分进行的拍摄，画面中亮部和暗部的光比有点大，整体偏暗。

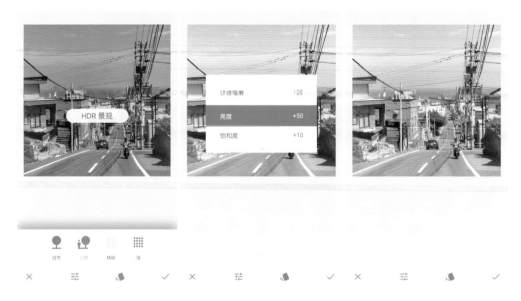

我把这张原图先放在 Snapseed 中，使用 HDR 功能，通过调整强度、亮度和饱和度得到一张整体光比匀称、亮度和饱和度都比较均衡的照片。

然后我将经 Snapseed 处理过的照片放在"一闪"App 中，套用"切尔西"滤镜，便一键变成小清新的风格。后面我对滤镜的强度做了调整，又给照片加了一点饱和度。当然，这些后续的手动修改比较主观，因人而异。

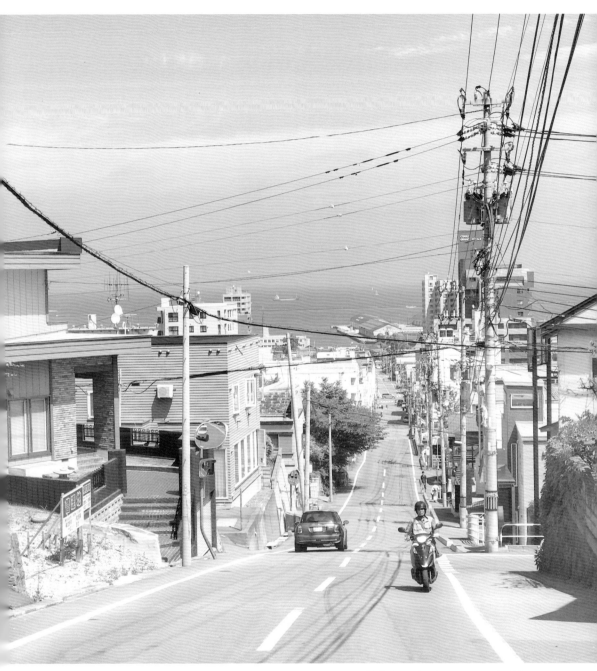

最后保存输出，图片的像素依然是 3024px×3024px，和原图的像素一致。提醒一下，我后来用 6000px×4000px 的高像素照片做了个测试，同样在"一闪"中套用滤镜，输出后的尺寸却变成了 4096px×2732px，也就是说这款 App 并非像 Snapseed 和 VSCO 一样，它无法输出像素太高的图片。但坦白讲，4096px×2732px 这个尺寸对于大部分民用印刷来说足够了。

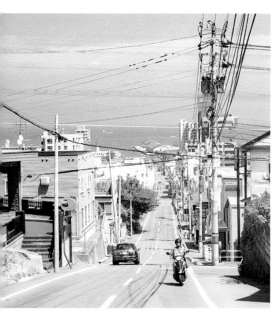

 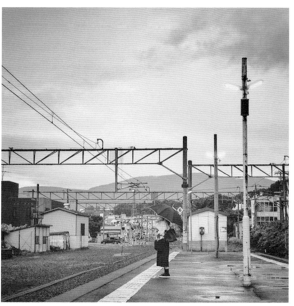

我用本节中同样的方法和流程,给更多的照片做了小清新风格的调色。另外,虽然我只介绍推荐了"切尔西"这一个滤镜,但在"一闪"中,还有很多不错的滤镜,大家可以自己挖掘。

可以给照片加"光"的调色软件

推荐一款可以给照片加光效的调色软件——印象（INTERPHOTO）。它和很多时下流行的后期软件一样，可以给图片和视频加滤镜，并且有社交功能。但这款软件最吸引我的地方是它有一个"光效"功能，里面有十几种光效，有不同形状、颜色和状态的光，而且每一种光都可以随意调整大小，也可以任意摆放位置，非常有意思。

不过，需要提醒的是，不要肆意地增加光效，否则违背自然规律，照片会显得非常"假"。我喜欢拍逆光的照片，有时候会通过这个功能来强调画面中的光。我会比较谨慎地研究这个光效在不同照片中的位置和大小，以免出现明显"造假"的痕迹。当然，自娱自乐的拍摄和后期无所谓真伪标准，只是建议尽量在符合自然规律的前提下去创作。

我找来一张逆光拍摄的人像照片作为案例，演示一下这个软件加光效的功能。这张逆光拍摄的人像照片，光源在右上角的位置，太阳光透过树枝产生冲光效果，光晕被我取进了画面里。我想通过后期在右上角的位置增加更明显的光源，符合自然规律。

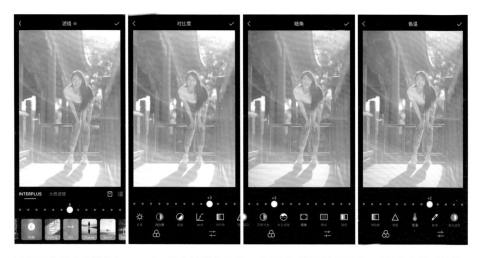

我把照片放在"印象"App中,首先给照片选了一个滤镜,然后进行明暗、对比度等基础调整。我选的滤镜是"纯粹"中的"Gin",先给照片做了类似白平衡的调整,让照片更加明亮和通透。然后我在手动调整中,增加了照片的对比度、暗角及色温。我的考虑是,原片是逆光拍摄的,所以带点朦胧感,对比度可以增加一些质感;主体在画面中间,四周比较亮,所以加了暗角效果;增加一些色温是想给画面加一些暖色,毕竟是暖暖的逆光照。

软件中"光效"功能里目前有十几个光效可选,我结合这张照片,看中了其中的三个光效:"冬日暖光""线性逆光""璀璨"。第一个光效突出光源,且有明显的光射线条;第二个光效有一道明显的光柱,由一圈一圈小圆点组成;第三个光效有明显的四个大光斑,类似镜面折射的前景效果。

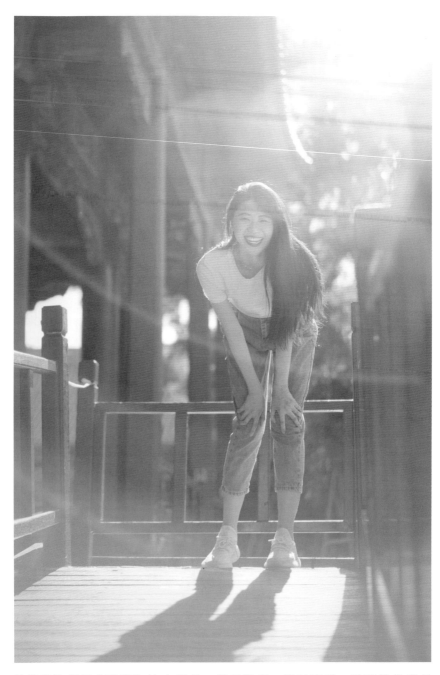

最终我选择了"璀璨"这个光效，保存输出。经过查看，原图的像素是
4000px×6000px，输出后的照片没有发生像素变小的情况。从效果来说，由于我
选择的图片与光效的状态、位置和大小都很匹配，所以结果比较自然，也很逼真。
不是所有的照片都可以肆意增加光效的，务必符合一定的自然规律。